손글씨 레시피

구독자 30만 글씨 유튜버 나인의
악필 교정 워크북

손글씨
레시피

나인 지음

시월

목차

안녕하세요. 글씨 유튜버 나인입니다. 이렇게 책으로 인사를 드리니 새삼 마음이 벅차오르고 감회가 남다릅니다.

처음에 저는 노트에 좋아하는 책의 구절, 저의 생각들을 메모하는 게 취미인 정도였습니다. 그때만 해도 이렇게 손글씨로 수많은 사람들과 소통하게 될 거라고는 상상도 못 했어요.

그러던 어느 날 인스타그램에 제가 메모한 것들을 올려보았는데 생각보다 많은 분들이 저의 '글씨'에 반응하고 좋아해 주셨습니다. 그때부터 조금 더 정갈하고 예쁜 손글씨를 쓰고 싶다는 마음이 들었고, 혼자 연습을 계속해 나갔습니다.

시간이 흐르면서 저의 손글씨는 조금씩 더 나아졌고, 응원해 주는 분들도, 손글씨를 잘 쓰는 법에 대해 묻는 분들도 점점 많아졌습니다. 그래서 2년 전부터는 'NAIN나인'이라는 이름의 유튜브 채널을 개설해 글씨를 쓰는 영상, 글씨체 강좌 영상을 올리고 있습니다.

지금까지 저의 유튜브 채널은 32만 명이 넘는 분이 구독을 해주셨고, 저의 글씨체를 '나인체'라고 부르며 아껴주셨습니다. 그러고 보면 지금의 나인을 만들어 준 것은 모두 저의 글씨를 사랑해 주신 분들 덕분이라고 생각합니다.

저의 유튜브 채널에는 "굉장한 악필인데 연습하면 예쁜 손글씨를 쓸 수 있나요?"라는 질문이 굉장히 많이 올라옵니다. 그럴 때마다 저는 언제나 확신을 가지고 대답합니다. 제대로 된 방법으로 연습하면 훨씬 좋아질 수 있다고 말입니다.

저도 처음부터 지금처럼 손글씨를 쓸 수 있었던 것은 아닙니다. 초기에는 아무런 방향성도 없이 한참을 돌고 돌아 어렵게 글씨를 바꿔나가기도 했습니다. 제가 한창 글씨 연습을 할 때는 참고할 만한 영상이나 책이 없었기 때문에 더욱 그랬어요. 하지만 그런 지난한 과정을 이겨낸 덕분에 이제는 손쉽게 글씨를 교정하는 저만의 노하우가 많이 생겼습니다.

이 책 <손글씨 레시피>에는 그렇게 터득하게 된 저만의 꿀팁을 모두 담았습니다. 그동안 영상으로 소개했던 것들은 물론 영상으로 미처 말하지 못했던 내용들까지 알차게 넣으려고 노력했습니다.

물론 아무리 좋은 방법이 있더라도 더 나은 손글씨를 완성하는 건 결국 스스로의 노력과 연습뿐이라고 생각합니다. 그런 점에서 지겹거나 힘들더라도 이 책의 모든 연습 칸을 자신만의 손글씨로 채워주세요.

또 출간을 맞아 저의 유튜브 채널에 손글씨 강좌를 새롭게 업로드했습니다. 책을 보면서 영상도 참고하면 훨씬 더 많은 도움이 될 것 같습니다.

점점 일상생활에서 손글씨를 쓸 일이 별로 없어지는 것이 사실입니다. 하지만 자신만의 글씨체를 가진다는 건 정말로 근사한 일이라고 생각합니다. 게다가 손글씨는 종이와 펜만 있으면 언제 어디서든지 할 수 있는 좋은 취미 생활입니다.

그런 만큼 조금씩이라도 좋으니 매일매일 꾸준히, 그리고 끝까지 따라와 주세요.
온 마음을 다해 여러분의 더 나은 손글씨를 응원합니다.
감사합니다!

— NAIN 나인

· 1 ·

펜 소개

'펜이 글씨의 반이다.' 제가 자주 하는 말입니다. 그만큼 손글씨를 쓰는 데 있어 펜은 무척 중요한 요소라고 할 수 있어요. 따라서 손글씨 연습에 들어가기 전에 제가 자주 쓰는 펜을 먼저 소개하려 합니다.

제가 글씨 쓰기를 시작할 때 유용하게 사용했던 것들부터, 오늘날의 나인이 있기까지 많은 도움을 주었던 펜들이에요. 이 펜들이 있다면 막막한 글씨 연습도 즐겁고 재미있는 도전으로 느껴질 거라고 생각합니다.

경험에 비추어 볼 때 굵기부터 번짐의 정도, 끊김의 여부, 필기감에 따라서 글씨체가 부드럽게 혹은 날카롭게 바뀌기도 합니다. 주관적으로 제가 사랑하는 펜들을 소개하는 것이지만 사람마다 취향과 스타일이 모두 다르기 때문에 각각의 펜에 대해서는 최대한 객관적인 정보를 말씀드리려고 합니다.

필기감이 부드러운 것을 좋아하는 사람들이 있고, 거친 느낌을 좋아하는 사람도 있을 테니까요. 다양한 펜을 써보면서 자신의 글씨체에 가장 어울리는 펜을 꼭 찾으면 좋겠습니다.

❶ 가성비 끝판왕, '무지 젤 잉크'

모델명 무지 젤 잉크 (0.38 | 0.5 | 0.7)
브랜드 무인양품 (MUJI)
가　격 1,000원

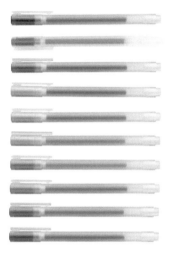

- 제가 썼던 펜 중에 가성비가 제일 좋았던 잉크 펜입니다.
- 부드러울 뿐만 아니라 글자를 쓰는 도중에도 잘 끊기지 않아 편리해요.
- 다른 잉크 펜보다 덜 번지는 편이라 글자 쓰기에 유용해요.
 *아주 안 번지는 건 아니에요!
- 총 10가지 색이 있어요.
- 심 두께는 각각 0.38, 0.5, 0.7mm가 있어요. 저는 주로 0.38을 많이 써요.

❷ 손에 쥐는 것만으로도 안정감을 주는 펜, '시그노 노크식'

모델명 시그노 노크식 (Signo 0.28 | 0.38)
브랜드 유니볼 (UNIBALL)
가 격 2,000원

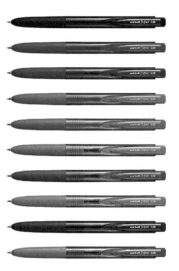

- 손에 쥐었을 때 펜의 지름이 굵어 손가락 안쪽이 꽉 차 있는
 느낌이에요.
- 펜 심은 잉크 펜과 볼펜의 중간 정도의 느낌이에요.
- 미끄럼 방지 고무가 있어서 손에 땀이 많은 분들도 쓰기 편리해요.
- 번짐과 글자가 끊기는 현상이 거의 없어요.
- 형광펜을 덧칠해도 잘 안 번질 뿐만 아니라, 색도 다양해서 노트
 정리에 유용합니다.
- 0.28, 0.38mm의 두 가지 굵기가 있어요. 둘 다 자주 사용하는
 편이에요.

❸ 한 번 쓰면 계속 쓸 수밖에 없는 막강한 펜, '파이롯트 쥬스업'

모델명 파이롯트 쥬스업 (PILOT JUICE UP 0.3 | 0.4)

브랜드 파이롯트 (PILOT)

가　격 4,000원

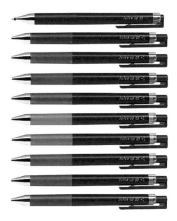

- 잘 끊기지 않아요.
- 그립감은 시그노 노크식과 비슷하게 묵직한 편이에요.
- 미끄럼 방지 고무가 있어서 손에 땀이 많은 분들도 쓰기 편리해요.
- 색이 다양하고 교과서처럼 매끈한 종이에도 잘 번지지 않아요.
- 다른 펜보다 가격대가 높지만 그만큼 성능이 좋아요.
- 0.3, 0.4mm의 두 가지 굵기가 있어요. 둘 다 자주 사용하는 편이에요.

❹ 어딜 가나 만날 수 있는 인기 만점의 '제트스트림'

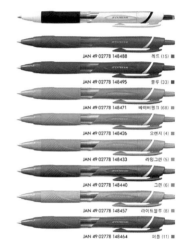

모델명 제트스트림 (JETSTREAM 0.38 | 0.5 | 0.7 | 1.0)

브랜드 유니볼 (UNIBALL)

가 격 2,000원

- 필기감이 부드럽고, 잘 끊기지 않아요.
- 미끄럼 방지 고무가 있어서 손에 땀이 많은 분들도 쓰기 편리해요.
- 전국 어디서든 쉽게 구매할 수 있어요.
- 색이 다양하고 번짐이 없어 교과서 종이에 쓰기 좋아요.
- 0.38, 0.5, 0.7, 1.0mm의 네 가지 굵기가 있어요.

❺ 부드러움의 끝판왕 '사라사 클립'

모델명 사라사 클립 (SARASA CLIP 0.3 | 0.4 | 0.5 | 0.7 | 1.0)
브랜드 제브라 (ZEBRA)
가 격 1,200~1,800원 (판매처마다 상이함)

· 필기감이 부드럽고, 잘 끊기지 않아요.
· 미끄럼 방지 고무가 있어서 손에 땀이 많은 분들도 쓰기 편리해요.
· 펜의 지름이 굵어 손에 쥐었을 때 손가락 안쪽이 꽉 차는 느낌이에요.
· 기본색부터 파스텔 색까지 색이 매우 다양한 편이에요.
· 0.3, 0.4, 0.5, 0.7, 1.0mm의 굵기가 있어요.

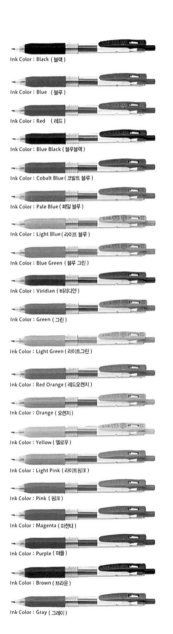

Ink Color : Black (블랙)
Ink Color : Blue (블루)
Ink Color : Red (레드)
Ink Color : Blue Black (블루블랙)
Ink Color : Cobalt Blue (코발트 블루)
Ink Color : Pale Blue (페일 블루)
Ink Color : Light Blue (라이트 블루)
Ink Color : Blue Green (블루 그린)
Ink Color : Viridian (비리디안)
Ink Color : Green (그린)
Ink Color : Light Green (라이트그린)
Ink Color : Red Orange (레드오렌지)
Ink Color : Orange (오렌지)
Ink Color : Yellow (옐로우)
Ink Color : Light Pink (라이트핑크)
Ink Color : Pink (핑크)
Ink Color : Magenta (마젠타)
Ink Color : Purple (퍼플)
Ink Color : Brown (브라운)
Ink Color : Gray (그레이)

나인의 '최애 펜' 한눈에 보기

	❶무지 젤 잉크	❷시그노 노크식	❸쥬스업	❹제트스트림	❺사라사 클립
가격 (원)	1,000원	2,000원	4,000원	2,000원	1,200~1,800원
부드러운 정도	★★★	★	★★★	★★	★★★★
번짐	약간 있음	X	X	X	있음
심 두께 (mm)	0.38 ı 0.5 ı 0.7	0.28 ı 0.38	0.3 ı 0.4	0.38 ı 0.5 ı 0.7 ı 1.0	0.3 ı 0.4 ı 0.5 ı 0.7 ı 1.0
색	10가지	10가지	22가지	9가지	20가지
미끄럼방지 고무	X	O	O	O	O
리필 여부	O	O	O	O	O

저도 처음엔 수입 펜을 주로 썼었는데요, 요즘엔 그에 못지않게 좋은 국산 펜들이 많이 나왔습니다. 사실 제가 좋아하는 펜은 귀엽고 동글동글하고 단정한 느낌의 글씨체에 적합한 것들입니다. 그래서 선호하는 느낌과 글씨체에 따라 제가 추천하는 펜이 맞지 않을 수도 있을 거예요. 여기서 소개하는 펜 이외에도 좋은 국산 브랜드가 많고, 자바펜이나 동아펜에서도 다양한 종류의 펜을 만들고 있습니다. 본격적으로 손글씨를 시작하려고 하는 만큼 아무쪼록 여러가지 펜을 두루 경험해 보면서 여러분만의 '최애 펜' 목록을 만들어 가보면 좋겠습니다.

❶ 약간의 번짐 외에 모든 것들이 좋았다 '자바 스프링업'

모델명 스프링업
브랜드 ㈜자바펜 (JAVAPEN)
가　격 1,000원
굵　기 0.28 | 0.38
그립감 적당한 편 (시그노와 비슷)
필기감 0.28은 거친 느낌이 있고, 0.38은 부드러운 편

· 미끄럼 방지 고무가 있어요.
· 심하지는 않지만, 번짐이 있어요.
· 글씨 영상 찍을 때는 0.38을 많이 사용해요.

❷ 부드러운 필기감이 장점인 '동아 Q 노크'

모델명 Q 노크
브랜드 동아 (DONG-A)
가 격 1,000원
굵 기 0.4 | 0.5
그립감 두꺼운 편
필기감 매우 부드러움

· 색상이 다양해서 다이어리 꾸미기에 좋아요.
· 미끄럼 방지 고무가 있어요.
· 잉크 펜이라서 번짐이 조금 있지만 빠르게 마르는 편이에요.
· 잉크가 적게 나오는 펜을 사용하고 싶다면 P 노크 추천해요.

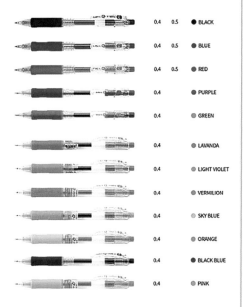

0.4	0.5	● BLACK
0.4	0.5	● BLUE
0.4	0.5	● RED
0.4		● PURPLE
0.4		● GREEN
0.4		● LAVANDA
0.4		● LIGHT VIOLET
0.4		● VERMILION
0.4		● SKY BLUE
0.4		● ORANGE
0.4		● BLACK BLUE
0.4		● PINK

❸ 번짐이 전혀 없는 국산 펜 '자바 제트라인'

모델명 제트라인
브랜드 ㈜자바펜 (JAVAPEN)
가　격 1,000원
굵　기 0.38 | 0.5 | 0.7 | 1.0
그립감 심 가까이 그립은 두껍고, 몸통으로 갈수록 얇아짐
　　　　(몸통도 두꺼운 편)
필기감 부드러운 편

· 잉크 펜이지만 점도가 낮아요.
· 검은색, 빨간색, 파란색만 있어요.
· 미끄럼 방지 고무가 있어요.
· 번짐이 하나도 없어요.
· 제트스트림 대체 펜 찾고 있는 사람들에게 추천해요.

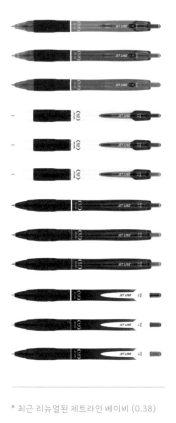

* 최근 리뉴얼된 제트라인 베이비 (0.38)

나인이 '추천하는 국산 펜' 한눈에 보기

	❶ 스프링업	❷ Q 노크	❸ 제트라인
가격 (원)	1,000원	1,000원	1,000원
부드러운 정도	0.28 ★ 0.38 ★★	★★★	★★
번짐	조금 있음	조금 있음	X
심 두께 (mm)	0.28 ∣ 0.38	0.4 ∣ 0.5	0.38 ∣ 0.5 ∣ 0.7 ∣ 1.0
색	검정, 빨강, 파랑	12가지	검정, 빨강, 파랑
미끄럼방지 고무	O	O	O
리필 여부	X	O	O

2

글씨 교정의 원칙과 기본기 다지기

하나, 손글씨의 첫걸음은 '일(一)'자를 바르게 쓰는 것부터

한글을 배울 때 자음과 모음을 배운 다음 단어를 익히고, 단어를 익힌 다음에야 문장을 쓸 수 있듯 손글씨를 연습하는 데에도 가장 이상적인 순서가 있습니다. 예를 들면 '일(一)'자를 올곧이 쓸 수 있어야 'ㄹ'을 깔끔하게 쓸 수 있고, 'ㅇ'을 잘 쓸 수 있어야 'ㅎ'도 잘 쓸 수 있습니다.

모든 글씨는 선과 선으로 이어져 있습니다. 따라서 손글씨 연습은 선을 곧게 긋는 것부터 시작하는 것이 좋아요. 기초 공사가 튼튼한 건물은 외부에 큰 충격이 왔을 때 잠시 흔들리는 것 같아도 금세 아무 일 없었다는 듯 자리를 지키곤 하지요. 하지만 기초 공사부터 허술한 건물은 작은 충격에도 쉽게 흔들리고 벽이 갈라져 결국에는 와르르 무너지고 맙니다. 지루하더라도 탄탄한 기초를 다지는 과정이 중요하다는 걸 기억해 주세요.

둘, 글씨체를 만들기 이전에 정자로 또박또박 써보기

예쁜 손글씨를 완성하기 위한 두 번째 단계는 한 글자를 쓰더라도 바르게 또박또박 쓰는 연습입니다.

초등학교 시절 받아쓰기 연습을 하던 시절을 기억하나요? 처음 한글을 공부하던 그때처럼 반듯하게 글씨를 쓰는 연습이 필요합니다. 그렇게 모든 글씨를 정자로 바르게 쓰는 것이 우선이고, 그 다음부터 조금씩 자신만의 글씨체를 만들어야 합니다.

셋, 글씨의 간격을 일정하게 유지하기

글씨 간격은 크게 네 가지로 나눌 수 있습니다.

첫째, 자음과 모음 사이의 간격

둘째, 글자와 글자 사이(자간)의 간격

셋째, 단어와 단어 사이의 간격(띄어쓰기)

넷째, 문장과 문장 사이의 간격

이렇게 글씨의 모든 간격을 일정하게만 유지해도 훨씬 깔끔해 보이는 효과가 있어요.

넷, 글씨 크기를 일정하게 유지하기

한글을 쓸 때는 받침이 있는 글자든, 없는 글자든 그 크기가 일정해야 합니다. 자음과 모음을 풍선이라고 생각하고, 상자 안에 풍선을 넣어 글자를 만든다고 생각하면 쉽습니다. **가**라는 글자는 상자 안에 2개의 풍선만 있으면 됩니다. 하지만 **각**을 쓰려면 풍선 3개, **깎** 같은 글자는 풍선 5개가 필요합니다. 여기서 핵심은 풍선을 2개를 넣든, 3개를 넣든 상자의 크기가 일정해야 한다는 것이에요.

상자를 그대로 유지하기 위해서는 결국 풍선의 크기, 즉 글자의 크기를 비율에 따라 줄이거나, 늘일 수 있어야 합니다.

다섯, 초보자는 연필 사용이 필수!

손글씨 연습을 많이 해 보지 않았다면 손의 힘을 조절하는 게 미숙할 수 있습니다. 그런 분들은 연필을 사용하는 것이 좋습니다. 처음 손글씨 연습을 시작할 때 펜을 사용하면 무리하게 힘이 들어가는 경우가 많고, 샤프를 쓰게 되면 조금만 힘을 줘도 샤프심이 부러지기 때문이에요.

그렇다고 너무 약한 악력으로 펜을 잡으면 글씨를 또박또박 쓰기 어려워집니다. 그러니 아직 힘 조절이 익숙하지 않다면 우선 연필로 충분히 연습하고 그 뒤에 자신에게 맞는 펜을 찾아서 바꾸는 것을 추천합니다.

여섯, 하루 단 5분이라도 시간을 내어 꾸준히 연습하기

손글씨를 완성하는 것은 결국 습관입니다. 손글씨 쓰는 습관에 따라 글씨체가 달라

지는 것처럼요. 빠르게 혹은 느리게 쓰는 습관, 휘갈기거나 혹은 또박또박 쓰는 습관 등이 이에 해당합니다.

영국의 런던 대학교 심리학과의 연구에 따르면 새로운 행동에 적응하는 데까지 평균 66일이 걸린다고 해요. 즉 특정한 행동을 66일 동안 집중적으로 반복했을 때에야 그 행동이 몸에 배어 습관이 된다고 합니다.

저도 처음에 손글씨 연습을 시작하고 2개월이 지나서야 바른 글씨로 자연스럽게 써 나가기 시작했습니다. 그러니 조급하지 않아도 괜찮아요. 단, 포기하지 않고 66일 동안만 하루에 딱 5분 바르게 쓰는 연습을 시작해보면 어떨까요?

일곱, 느긋하게 연습 과정을 즐기기

지금까지 써왔던 글씨를 갑자기 바꾸는 건 누구에게나 매우 어려운 일입니다. 하지만 한번 방법을 터득하고 나면 그때부터는 '누워서 떡 먹기'라고 할 수 있습니다. 시간이 지나면 지날수록 훨씬 쉬워진다는 뜻입니다. 처음에는 생각보다 어렵고 막막할 수 있어요. 하지만 포기하지만 않으면 꼭 마음에 드는 글씨를 쓸 수 있을 거라고 생각합니다.

여덟, 연습한 종이 버리지 않기

마음에 드는 글씨가 완성됐을 때를 위해 연습한 종이는 버리지 말고 잘 보관해 주세요. 글씨를 예쁘게 쓰려고 노력하다 보면 몇 달 혹은 며칠 전에 썼던 글씨가 마음에 들지 않는다고 연습한 종이를 찢어 버리는 경우가 있습니다. 비록 예뻐 보이지는 않아도 중간 과정에 썼던 연습장, 메모지 등 기록을 남겨 두면 더 나은 글씨를 위한 주춧돌이 되어줄 거예요. 어느 부분을 고쳐야 할지, 또 얼마나 나아졌는지 분석할 수 있는 좋은 자료가 될 수 있기 때문입니다.

아홉, 특별한 손글씨를 만들어가는 것은 바로 '나 자신'

저는 손글씨 교정을 위한 가장 쉽고 빠른 방법을 알려주는 역할일 뿐입니다. 결국 더 나은 손글씨를 완성하는 것은 여러분 자신입니다. 책에서 설명한 대로 안 된다고 포기하거나 스트레스 받지 마세요. 수많은 연습 칸을 보면서 이걸 다 어떻게 쓰냐며 지레 겁먹지도 마세요. 한 글자씩 천천히 쓰다 보면 어느새 조금씩 나아지는 글씨를 보게 될 거예요. 저도 직접 손글씨를 연습하고 교정하면서 막막한 때가 한두 번이 아니었습니다. 하지만 그때마다 마음을 가다듬으며 예쁜 손글씨를 쓰는 제 모습을 상상하며 어려운 시기를 이겨 냈습니다. 제가 한 것처럼 여러분도 할 수 있어요.

본격적인 글씨 연습에 들어가기 전에 아래 빈칸에 가장 좋아하는 문장을 써 보세요. 이 책의 마지막 장까지 완성한 후에 다시 한번 같은 문장을 쓰고, 처음에 쓴 글씨와 비교해 보세요. 당신의 손글씨는 얼마나 변했나요?

Before

After

기초 공사를 튼튼히 한 건물은 쉽게 무너지지 않는 것처럼, 손글씨도 기본기가 중요합니다. 아래 간단한 직선과 원을 그려보세요. 이때 빗나가지 않고 선을 따라 정확히 그리는 게 중요해요.

· 선 그리기

· 사선 그리기

· 곡선 그리기

3. 자음과 모음 쓰기

이번에는 직선과 원으로 하트를 만드는 연습을 해보겠습니다. 저도 정확한 선과 원으로 하트를 만들 수는 없어요. 그래도 최대한 선과 원의 크기, 간격, 위치를 맞춰서 그릴 수 있도록 노력해 보세요.

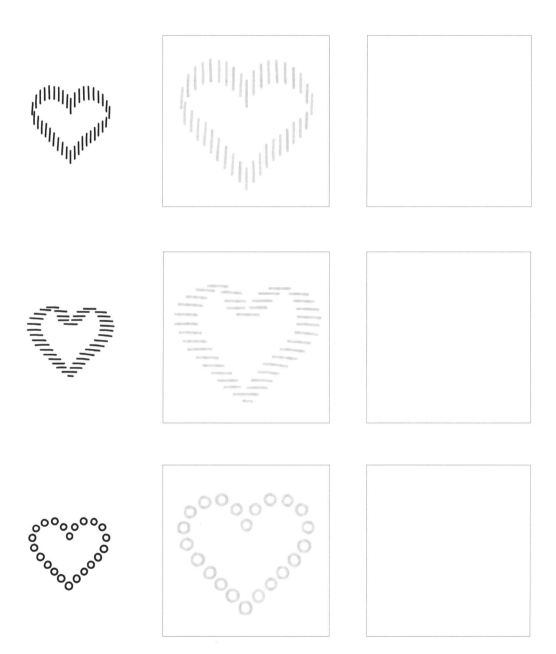

3

자음과 모음 쓰기

들어가기 전에

모음은 크게 세 부분으로 나누어 설명합니다.

- 자음의 옆에 모음을 쓸 때 : ㅏ, ㅑ, ㅓ, ㅕ, ㅖ, ㅒ, ㅐ, ㅔ, ㅣ, 9개가 있어요. 이 책에선 '옆모음'으로 부릅니다.

- 자음의 아래에 모음을 쓸 때 : ㅗ, ㅛ, ㅜ, ㅠ, ㅡ 5개가 있어요. 이 책에선 '아래모음'으로 부릅니다.

- 자음에 특정한 이중모음을 쓸 때 : ㅘ, ㅟ, ㅝ, ㅞ, ㅙ, ㅚ, ㅢ 7개가 있어요. 이 책에선 '겹모음'으로 부릅니다.

옆모음, 아래모음, 겹모음은 실제로는 없는 개념입니다. 이렇게 구분한 이유는 각각의 종류마다 쓰는 방법이 다르기 때문이에요.

제가 가장 많이 받았던 질문 중 하나가 바로 모음을 쓸 때 자음과 모음 사이의 적정한 간격을 맞추기 어렵다는 것이었습니다. 3가지로 구분한 모음과 그에 따른 자음 쓰는 방법을 손에 익히고, 직접 고안한 안내선에 맞춰서 연습하다 보면 자연스럽게 자음과 모음의 가장 이상적인 간격을 찾을 수 있게 될 거예요. 그럼 지금부터 모음을 쓸 때의 주의할 점에 대해 알아볼게요.

① **옆모음 : ㅏ, ㅑ, ㅓ, ㅕ, ㅖ, ㅖ, ㅐ, ㅣ, ㅒ**

- 모음의 가운데 짧은 획이 바깥쪽을 향할 때: ㅏ, ㅑ

ㅏ 를 쓸 때는 자음과의 간격이 중요합니다. 안내선에 맞춰서 쓰는 연습을 하면 최적의 간격을 찾는 데 도움이 될 거예요.

중앙선을 기준으로
위아래 간격이 동일하게

ㅑ의 경우는 자음과의 간격뿐 아니라 두 개의 짧은 가로획을 일정한 간격으로 쓰는 것이 중요합니다.

• 모음의 가운데 짧은 획이 안쪽을 향할 때: ㅓ, ㅕ, ㅔ, ㅖ

모음의 가운데 짧은 획이 안쪽으로 향할 때는 자음과 모음이 닿기도 합니다. 자음에 따라 닿아도 괜찮은 글자가 있는가 하면, 닿았을 때 어색한 글자도 있습니다. 그래서 후자의 경우는 가로획이 자음과 겹치지 않도록 간격을 일정하게 띄어주는 것이 중요합니다.

– 모음과 자음이 닿아도 괜찮은 글자: **거, 머, 버, 어, 커, 허**

– 모음과 자음이 닿으면 안 되는 글자: **너, 더, 러, 서, 저, 처, 터, 퍼**

이 원칙은 ㅓ, ㅕ, ㅔ, ㅖ 모두 같습니다.

1번 2번

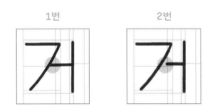

거 같은 경우는 1번으로 쓰든, 2번으로 쓰든 큰 차이가 없습니다. 저는 보통 붙여서 쓰는 1번 방식을 선호하는 편인데요, 각자의 취향이 있겠지만 좀 더 깔끔해 보이기 때문입니다.

1번(X) 2번(O)

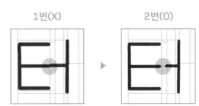

그런 반면 '**터**' 같은 경우는 1번의 예시처럼 자음과 모음의 간격이 없으면 어색해 보이죠. 그렇기 때문에, 2번처럼 모음의 가로획과 자음 사이에 적당한 간격을 주는 것이 중요합니다.

• 모음의 가운데 짧은 획이 갇혀 있거나 없을 때: ㅐ, ㅒ, ㅣ

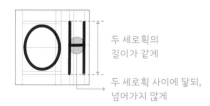

두 세로획의
길이가 같게

두 세로획 사이에 닿되,
넘어가지 않게

ㅐ 나 ㅒ 를 쓸 때는 모음의 두 세로획이 같은 길이를 유지할 수 있도록 써야 합니다. 중간에 갇혀 있는 짧은 획은 두 세로획에 닿되, 넘어가지 않도록 연습하세요.

② 아래모음 : ㅗ, ㅛ, ㅜ, ㅠ, ㅡ

• 모음의 가운데 짧은 획이 위쪽을 향할 때: ㅗ, ㅛ

ㅗ 와 ㅛ 를 쓸 때는 가운데 짧은 획을 너무 길거나 짧지 않게 쓰는 것이 중요합니다. 또한 앞서 ㅓ와 마찬가지로 어떤 자음이냐에 따라서 닿아도 되는 글자와 닿으면 안 되는 글자로 구분할 수 있어요.

– 모음과 자음이 닿아도 되는 글자: **노, 도, 로, 모, 보, 오, 토, 포, 호**

– 모음과 자음이 닿으면 안 되는 글자: **고, 소, 조, 초, 코**

1번 2번

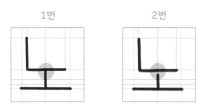

노는 이렇게 두 가지 경우가 다 괜찮습니다. 저는 앞서와 마찬가지로 1번의 방식을 더 선호합니다.

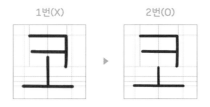

코 같은 글자는 1번처럼 쓰면 확연히 어색해 보이죠. 그러므로 2번처럼 간격을 잘 유지하면서 쓰도록 노력해야 합니다.

• 모음의 가운데 짧은 획이 아래쪽을 향할 때: ㅜ, ㅠ

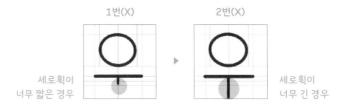

모음의 가운데 짧은 획이 아래쪽을 향하는 글자 ㅜ, ㅠ 는 자음과 모음의 간격뿐 아니라 가운데 짧은 획의 길이에도 주의해 주세요. 너무 짧게 쓰면 모음에 비해 자음이 지나치게 커 보이고, 너무 길게 쓰면 전체적으로 글자가 늘어지는 것처럼 보입니다. 하나의 글자만 놓고 보면 괜찮아 보일지 몰라도 이런 글자가 모이면 결국 전체적인 글씨의 균형을 깨뜨린다는 것을 명심하세요.

• 가운데 짧은 획이 없는 모음: ㅡ

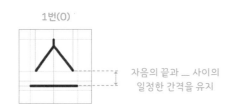

3. 자음과 모음 쓰기

모음 ━ 는 쓰기에 간단해 보여도 적정한 길이와 비율을 맞추기가 어렵습니다. 어떤 자음이냐에 따라 간격을 다르게 쓰는 경우도 있어서 더욱 그래요. 처음에는 힘들더라도 안내선의 비율과 간격에 최대한 익숙해질 수 있도록 연습하는 것이 좋습니다. 그러다 보면 나중에는 가장 이상적인 간격을 자연스럽게 익힐 수 있을 거예요.

③ 겹모음 : ㅘ, ㅙ, ㅝ, ㅞ, ㅚ, ㅟ, ㅢ
• 모음의 가운데 짧은 획이 위쪽을 향하거나 없을 때: ㅘ, ㅙ, ㅚ, ㅢ

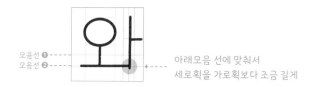

모음선 ❶ ---
모음선 ❷ --- 아래모음 선에 맞춰서
 세로획을 가로획보다 조금 길게

가운데 짧은 획이 위를 향하거나 없는 겹모음을 쓸 때는 가로획을 모음선 2에 맞추어 연습하세요. 그리고 모음의 세로획은 가로획보다 조금 길게 쓰면 됩니다.

• 모음의 가운데 짧은 획이 아래를 향할 때: ㅟ, ㅞ, ㅝ

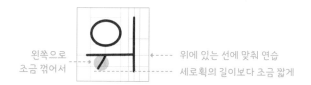

왼쪽으로
조금 꺾어서 위에 있는 선에 맞춰 연습
 세로획의 길이보다 조금 짧게

가운데 짧은 획이 아래를 향하는 겹모음은 왼쪽으로 조금 꺾어서 써주세요. 가로획은 모음선 1에 맞추어 연습하세요.('와' 예시 참조) 여기서 한 가지 팁을 드리자면, 모음의 가운데 세로 획의 길이를 짐작하기 어렵다면 옆에 오는 모음을 기준으로 조금 짧게 쓰면 됩니다.

(2) 자음

들어가기 전에

이제부터는 앞에서 배운 모음과 함께 자음 ㄱ(기역)부터 차례로 연습하도록 하겠습니다. 앞에서 설명한 모음 쓰기의 원칙을 잘 기억하면서 한 글자씩 천천히 써주세요. 꼭 알아두면 좋은 것은 이 책에서 설명하는 내용은 제가 쓰는 글씨체인 '나인체'의 방식입니다. 제가 개성을 담아 독특하게 쓰는 글자들은 처음엔 따라서 연습하더라도, 나중에는 여러분만의 글씨체를 만들어가면 좋겠습니다. 단 글씨의 간격, 비율 같은 것들은 꼭 지켜주세요.

❶ 나인체의 핵심 중의 하나는 같은 ㄱ이라도 어떤 모음과 함께 쓰는지에 따라 조금씩 다르다는 점을 꼽을 수 있습니다. ㄱ 뿐만 아니라 ㄴ, ㄷ, ㄹ 모든 자음이 마찬가지예요. 그런 점에서 자음과 함께 옆모음, 아래모음, 겹모음을 각각 구분해서 연습합니다.

❷ 나인체의 또 하나의 다른 점은 '가'를 쓸 때 ㄱ 과 ㅏ 의 세로 길이가 크게 차이 나지 않게 쓴다는 것입니다. 이런 손글씨는 글자 하나하나를 놓고 보면 좀 어색할 수 있지만 문장으로 보면 전체적인 크기나 모양이 훨씬 균일해 보인다는 것이 장점입니다.

❸ 연습하는 글자 중에 갸, 됴, 눼 같은 글씨는 실생활에서 별로 쓰이지 않을 수도 있습니다. 하지만 지금은 각각의 자음과 모음을 함께 연습하는 차원에서 모두 포함했습니다. 반복적인 가, 나, 다 쓰기가 지겹고, 얼른 문장과 단어를 쓰고 싶겠지만 이때 확실히 잡아 놓아야 하니 포기하거나 건너뛰지 말고 끝까지 잘 연습해 주세요.

❹ 손글씨는 각 글자마다의 간격과 크기도 중요한 요소예요. 그런 만큼 처음 연습할 때는 꼭 안내선에 맞추어서 쓰도록 노력해 보세요.

자음의 첫 글자인 ㄱ(기역)은 변화무쌍한 글자입니다. 어떤 모음과 함께 쓰이냐에 따라서 형태가 다양하게 변하기 때문인데요, 좀 더 완성도 있는 손글씨를 위해선 각각의 ㄱ을 모두 자유자재로 쓸 줄 알아야만 합니다.

- **ㄱ + 옆모음**

세로획을 사선으로

ㄱ의 옆에 모음이 오는 경우는 세로획을 왼쪽 사선으로 씁니다.

ㄱ

가

3. 자음과 모음 쓰기

개

게

기

- ㄱ + 아래모음

ㄱ 직각이 되게

ㄱ의 아래쪽에 모음이 올 때는 세로획을 끝까지 직선으로 반듯하게 써주세요. 최대
한 직각으로 쓴다고 생각하면 됩니다.

3. 자음과 모음 쓰기

ㄱ

· ㄱ + 겹모음 1 (과, 괘, 괴, 긔)

ㄱ에 겹모음을 쓸 때는 두 가지 경우로 나뉩니다.

직각이 되게

과, **괘**, **괴**, **긔**는 모음이 **ㄱ**의 아래쪽에 위치하는 경우와 동일하게 직각에 가까운 '**ㄱ**'

을 쓰되, 크기를 조금 줄여주세요.

ㄱ

과

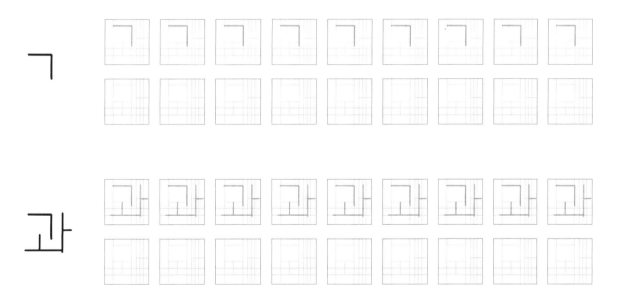

괘

고

ㄱ

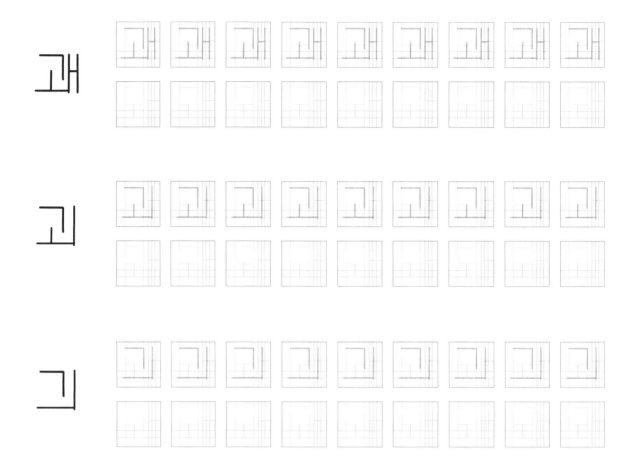

· ㄱ + 겹모음 2 (귀, 궤, 궤)

세로획 끝을 조금 왼쪽으로

귀, **궤**, **궤**는 마지막 세로획 부분을 아주 조금 왼쪽으로 꺾어주세요.

ㄱ

궈

궈

궤

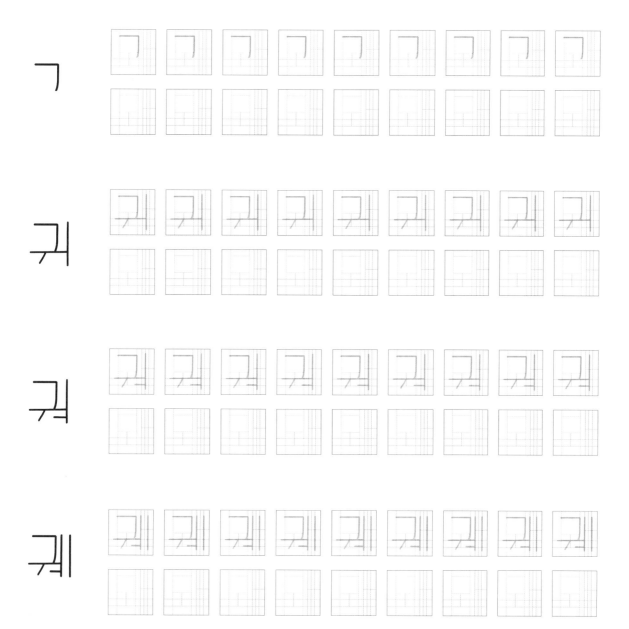

45

한눈에 보기

옆모음이 오는 경우

아래모음이 오는 경우

겹모음 (과, 괴, 긔, 괘)이 오는 경우

겹모음 (귀, 궈, 궤)이 오는 경우

ㄴ (니은)은 두 개의 직선으로 이루어진 자음입니다. 그래서 손글씨에 있어서만큼은 가장 기본이 되는 글자라고 해도 과언이 아닙니다. 자음과 모음 대부분이 그렇지만 ㄴ 또한 획을 일자로 반듯하게 쓰는 것이 중요합니다. 혹시 곧게 쓰기 힘들다면 '기본기 다지기'의 직선 긋는 연습을 반복해서 하면 도움이 될 거예요.

• ㄴ + **옆모음**

세로획을 길게

ㄴ의 옆에 모음이 오는 경우는 세로획을 길게 씁니다.

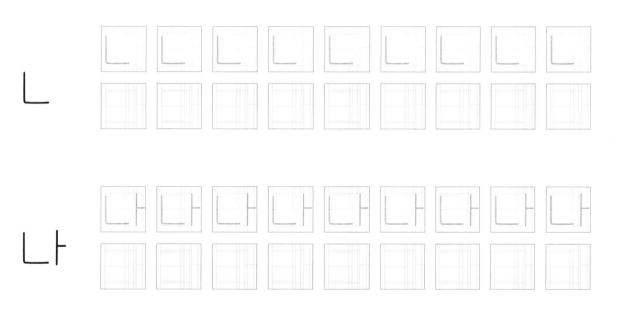

냐

너

녀

녜

내

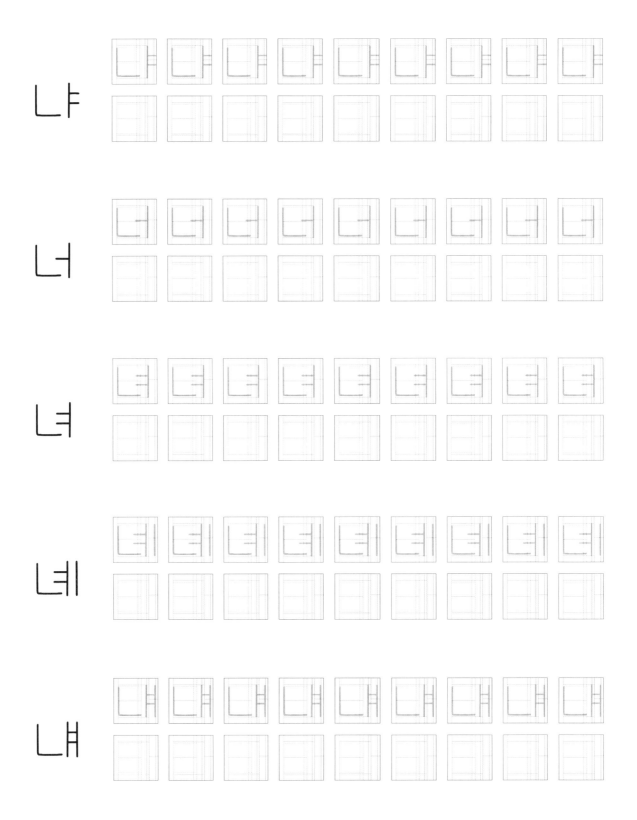

3. 자음과 모음 쓰기

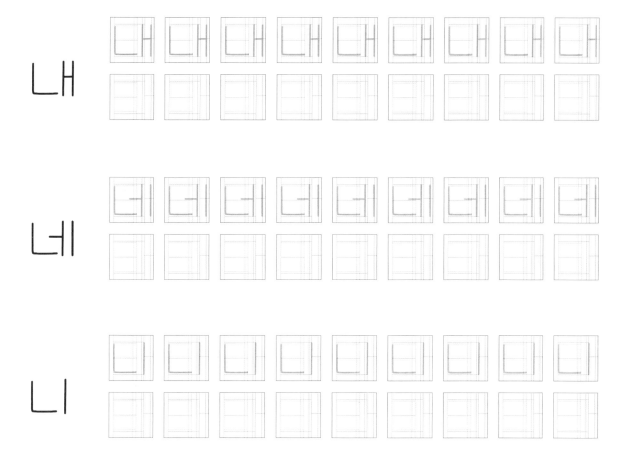

내

네

니

• ㄴ + 아래모음

ㄴ 가로획을 길게

ㄴ의 아래쪽에 모음이 올 때는 가로획을 길게 써주세요.

가로획과 세로획을 같은 길이로 쓰면 좀 더 정갈한 글씨체가 됩니다. 저는 상황에 따라 둘 다 쓰는 편인데요, 사무적이거나 딱딱한 글이라면 가로획과 세로획의 길이를 비슷하게, 그렇지 않은 경우라면 가로획이 긴 ㄴ을 씁니다.

3. 자음과 모음 쓰기

- ㄴ + 겹모음

ㄴ에 겹모음을 쓸 때는 **가로획을 길게** 쓰되, 전체적인 크기를 줄여주세요.

3. 자음과 모음 쓰기

한눈에 보기

옆모음이 오는 경우

아래모음이 오는 경우

겹모음이 오는 경우

ㄷ(디귿)은 ㄱ과 ㄴ보다 획이 하나 많지만 모음에 따라 획의 길이가 달라지는 단순한 원리만 알면 쉽게 쓸 수 있습니다.

• ㄷ + 옆모음

세로획을 길게

ㄷ의 옆에 모음이 오는 경우는 세로획을 길게 씁니다.

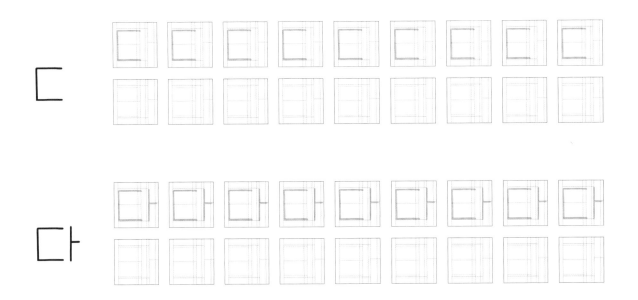

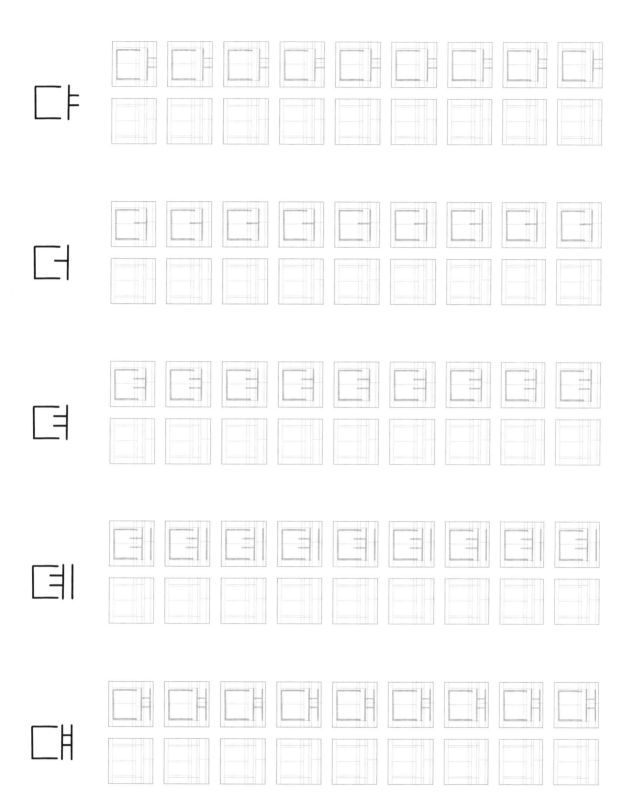

대

데

디

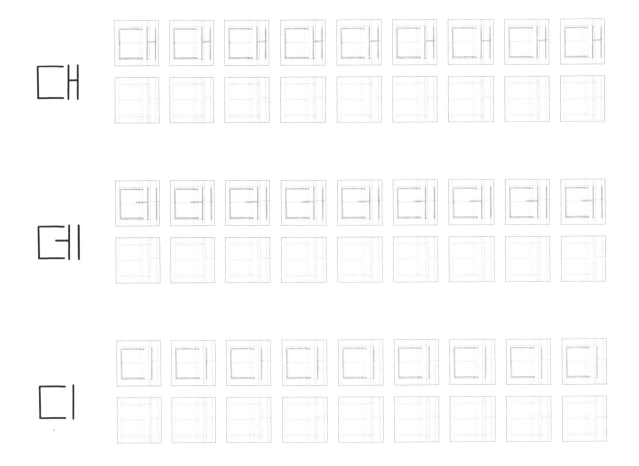

- ㄷ + 아래모음, ㄷ + 겹모음

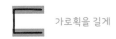
가로획을 길게

ㄷ의 아래쪽에 모음이 올 때나 겹모음을 쓰는 경우에는 가로획을 길게 써주세요.

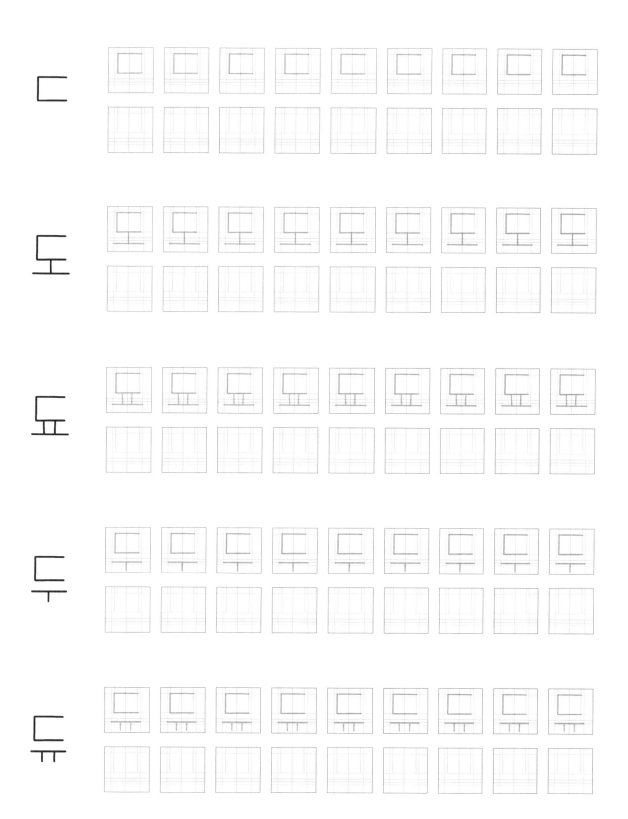

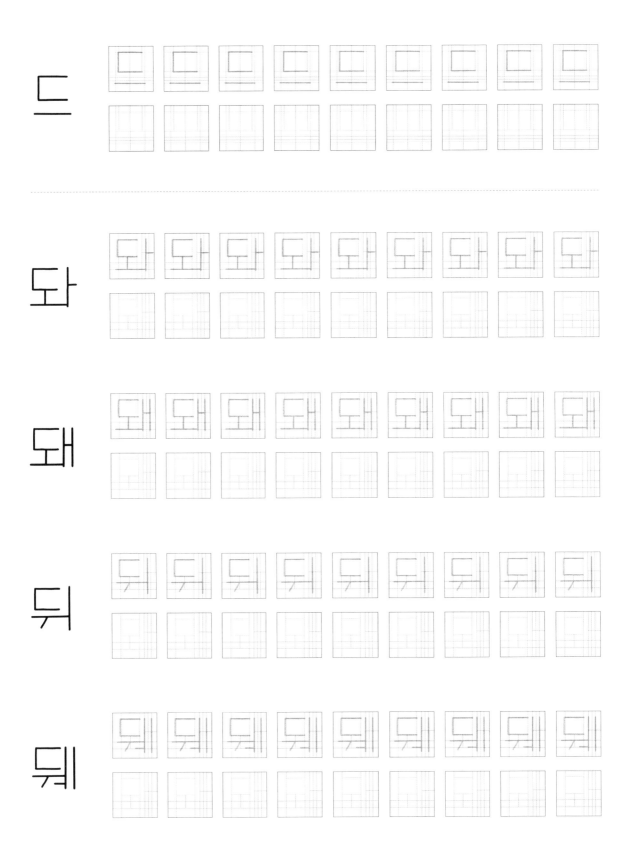

드

돠

돼

뒤

뒈

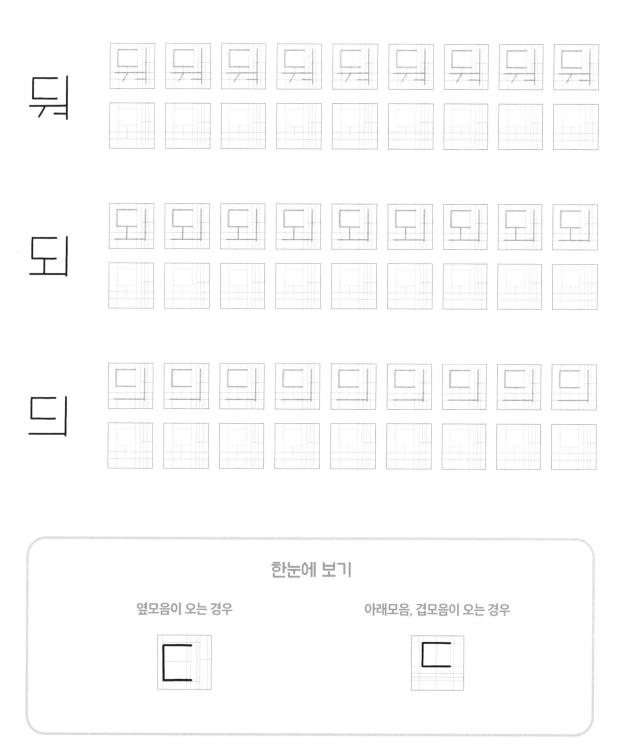

뒤

되

디

한눈에 보기

옆모음이 오는 경우

아래모음, 겹모음이 오는 경우

자음에서 **ㄹ**(리을)은 중요한 글자입니다. **ㄹ** 하나만 잘 써도 글씨가 훨씬 깔끔해 보이는 효과가 있기 때문입니다.

공간을 일정하게

어떤 형태의 **ㄹ**이든 반드시 지켜야 하는 원칙은 위아래 가로획 사이의 공간이 일정해야 한다는 것입니다.

• **ㄹ + 옆모음**

ㄹ의 옆에 모음이 오는 경우는 두 가지로 나뉩니다.

획이 바깥으로 향하거나 없는 경우와 안쪽으로 향하는 경우입니다.

가로획의 길이를 다르게

획이 바깥으로 향하거나 없는 옆모음이 오는 **라**, **랴**, **래**, **럐**, **리**는 안쪽으로 향하는 옆모음이 오는 **러**, **려**, **레**, **례**보다 가로획을 좀 더 길게 써야 합니다. (정확한 길이는 안내선을 참고하세요.) 세로획은 둘 다 동일하게 가로획보다 조금 짧게 씁니다.

ㄹ

라

랴

래

럐

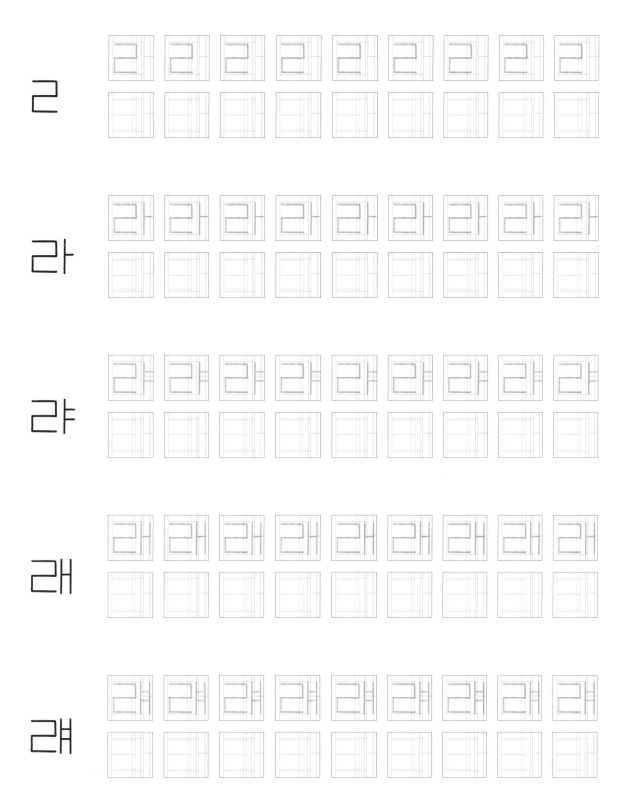

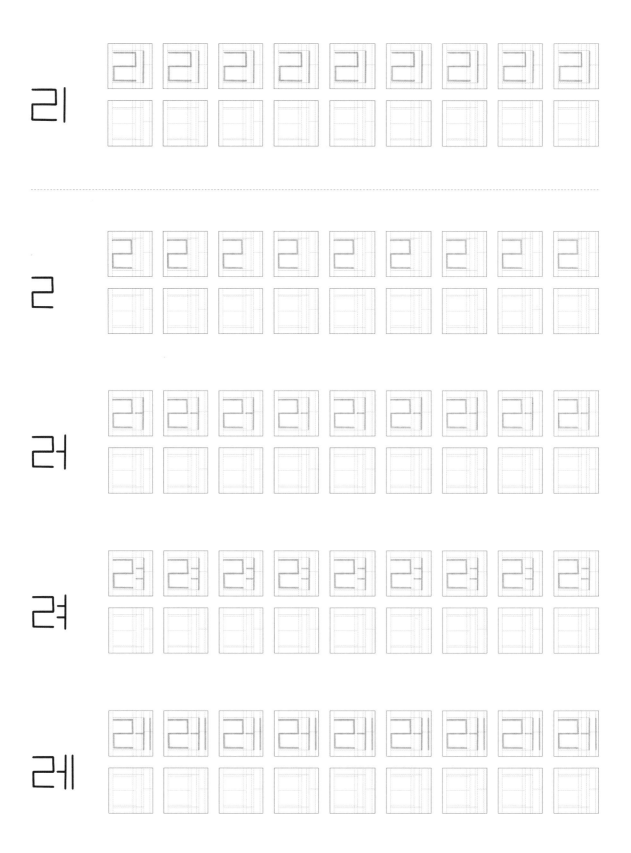

리

ㄹ

러

려

레

레

- 르 + 아래모음

가로획을 길게

르의 아래쪽에 모음이 올 때는 가로획을 세로획보다 훨씬 더 길게(약 2.5배가량)
써주세요.

르

로

- **ㄹ + 겹모음**

ㄹ에 겹모음을 쓸 때는 가로획을 길게 쓰되, 전체적인 크기를 줄여주세요. **ㄹ** 자체도 획이 많은 글자인 데다, 겹모음이 두 개의 모음으로 이루어진 만큼 자음의 크기를 줄여야 깔끔해 보일 수 있습니다.

ㄹ

라

래

뤄

뤠

려

뢰

리

한눈에 보기

바깥으로 향하는 옆모음
(라, 랴, 래, 럐, 리)이 오는 경우

안쪽으로 향하는 옆모음
(러, 려, 레, 례)이 오는 경우

아래모음이 오는 경우

겹모음이 오는 경우

ㅁ(미음)은 쉬워 보이는 듯해도 막상 써보면 어렵다고 느낄 때가 많습니다. ㅁ을 쓸 때는 **각**이 무척 중요한데요, 사면을 최대한 직각으로 쓰는 연습이 필요합니다. 각을 신경 쓰지 않은 채 손에 힘을 빼고 ㅁ을 쓰게 되면 자칫 ㅇ과 비슷해질 수도 있습니다.

- ㅁ + 옆모음

세로획을 길게

ㅁ의 옆에 모음이 오는 경우는 **세로획을 길게** 씁니다.

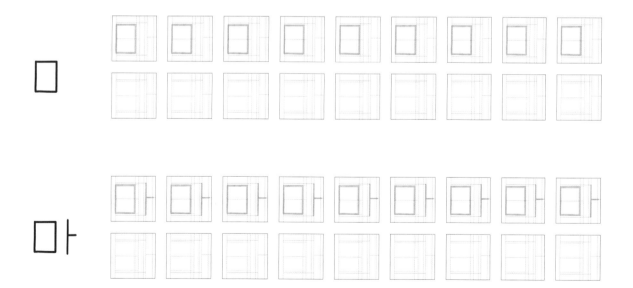

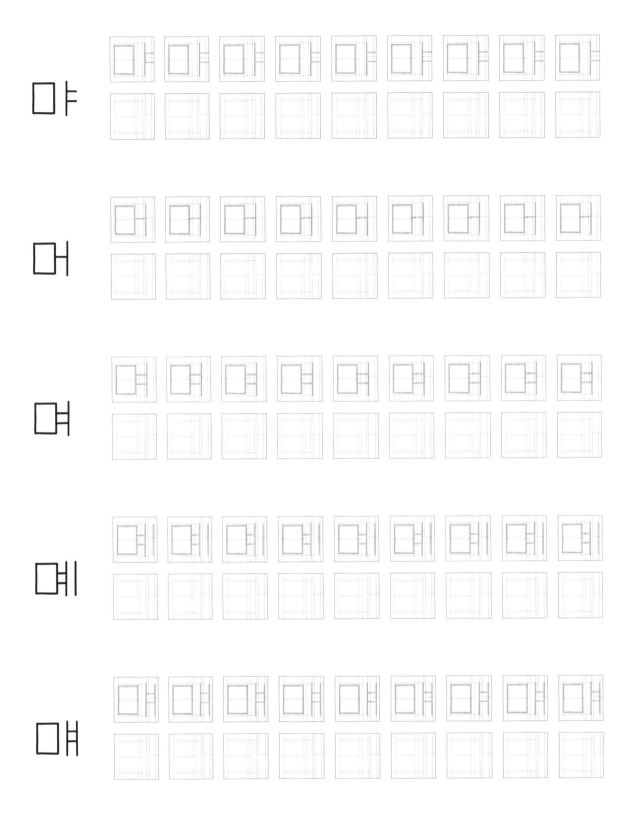

3. 자음과 모음 쓰기

매

메

미

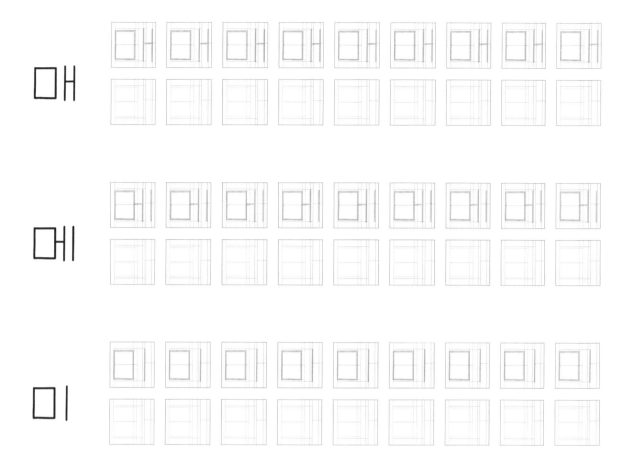

- ㅁ + 아래모음

가로획을 길게

ㅁ의 아래쪽에 모음이 올 때는 **가로획을 길게** 써주세요.

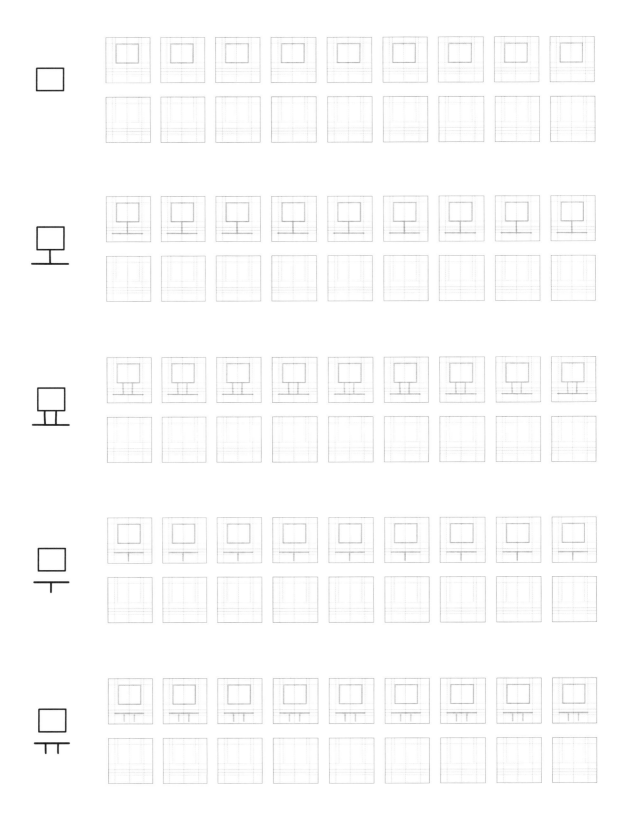

3. 자음과 모음 쓰기

- ㅁ + 겹모음

ㅁ에 겹모음을 쓸 때는 가로획을 길게 쓰되, 전체적인 크기를 줄여주세요.

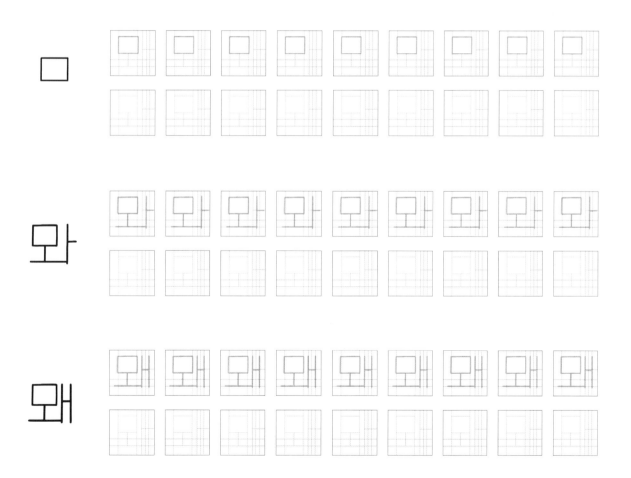

위

뭬

뭐

뫼

믜

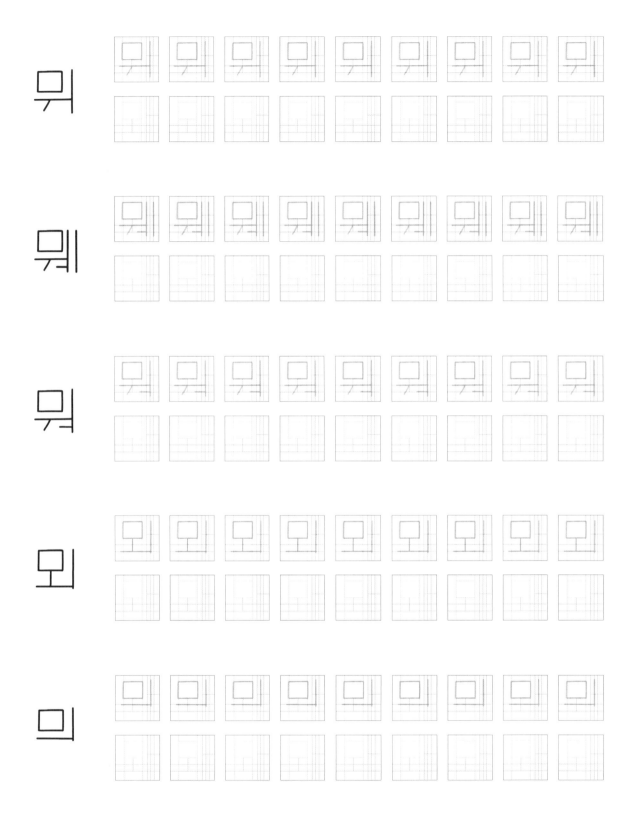

3. 자음과 모음 쓰기

한눈에 보기

옆모음이 오는 경우

아래모음이 오는 경우

겹모음이 오는 경우

모든 글자들이 다 그렇지만 **ㅂ**(비읍)은 간격이 특히 중요합니다.

어떤 형태의 **ㅂ**이든 위의 가로획이 세로획의 중간에 위치해야 합니다. 안내선에 정확히 맞춰 쓰는 연습을 반복하면 도움이 될 거예요.

- **ㅂ** + 옆모음

ㅂ의 옆에 모음이 오는 경우는 세로획을 길게 씁니다.

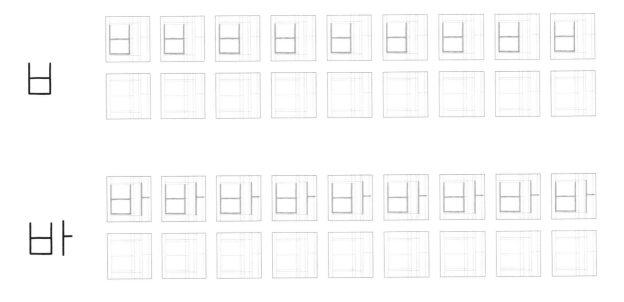

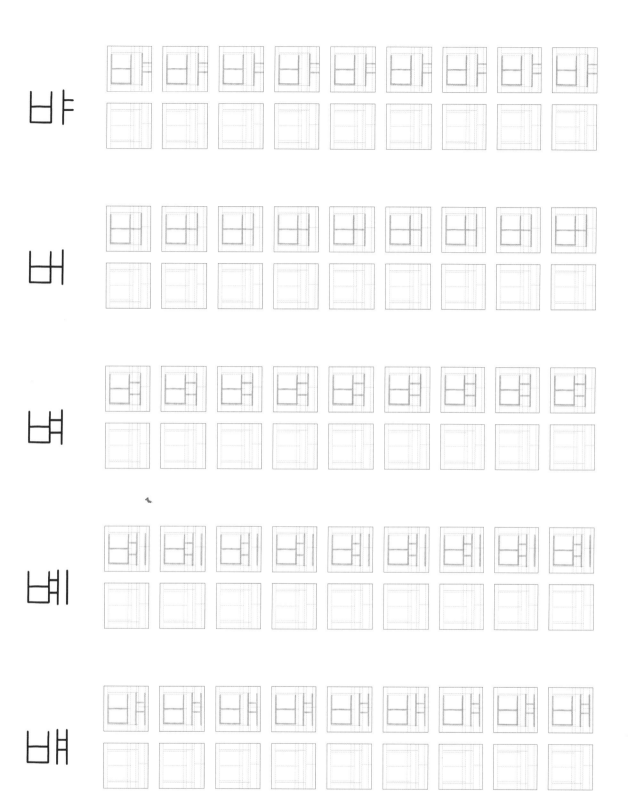

배

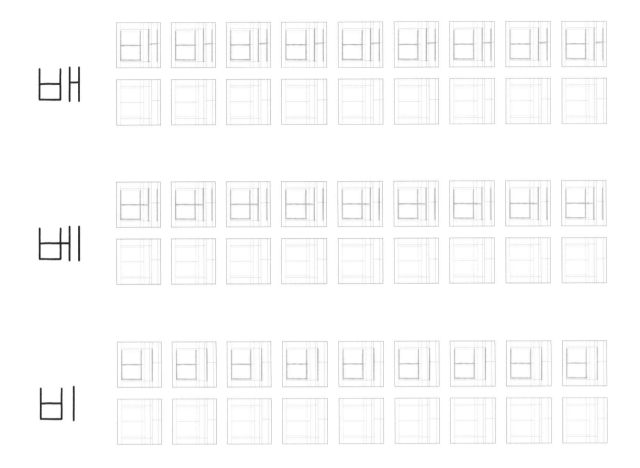

베

비

- ㅂ + 아래모음

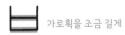 가로획을 조금 길게

ㅂ의 아래쪽에 모음이 올 때는 가로획을 길게 써주세요.

ㅂ

- ㅂ + **겹모음**

ㅂ에 겹모음을 쓸 때는 <mark>가로획을 길게 쓰되,</mark> 전체적인 크기를 줄여주세요.

ㅂ

봐

봬

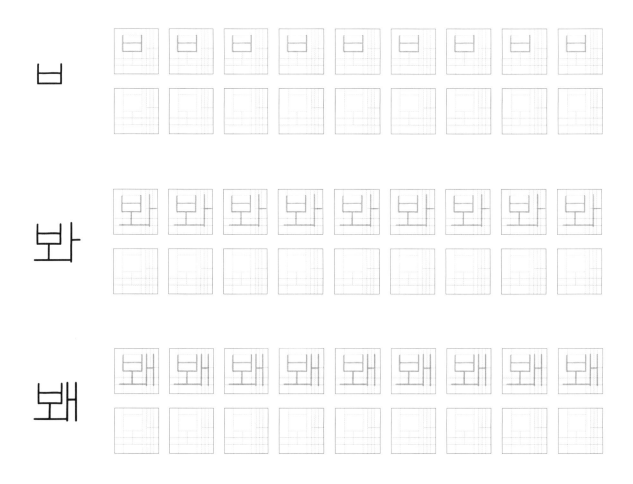

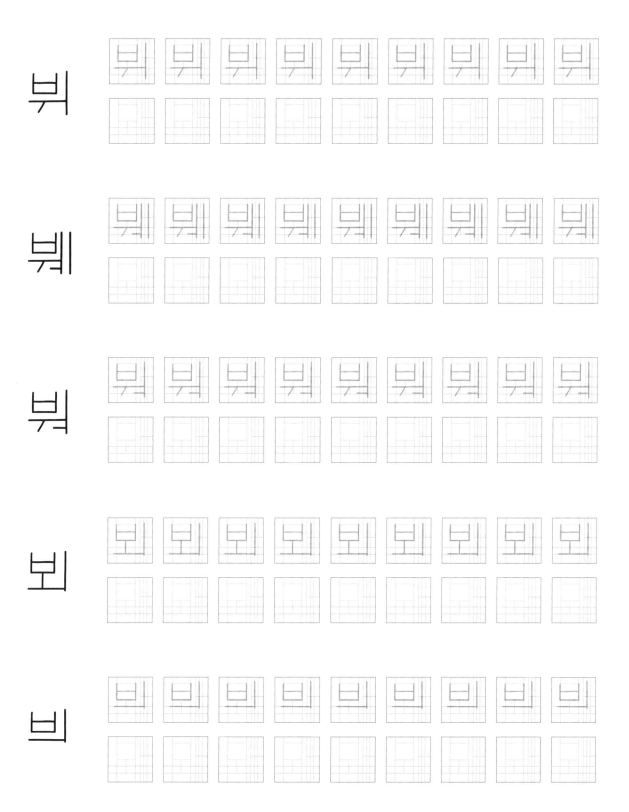

한눈에 보기

옆모음이 오는 경우

아래모음이 오는 경우

겹모음이 오는 경우

꽁지

가지

<손글씨 레시피>에서는 ㅅ(시옷)을 위와 아래로 나누어 꽁지와 가지로 설명합니다. ㅅ을 쓸 때 이 꽁지를 쓰는 방식에 따라서 모양이 많이 달라지는데요, 책에선 제가 쓰는 방법을 실었습니다. 이 방식대로 연습하다 보면 개성 있는 ㅅ을 쓸 수 있을 거예요.

- **ㅅ + 옆모음**

같은 길이로

ㅅ의 옆에 모음이 오는 경우는 꽁지와 가지를 같은 길이로 씁니다.

사

샤

서

셔

셰

3. 자음과 모음 쓰기

샘

새

세

시

• ㅅ + 아래모음

짧게
길게

ㅅ의 아래쪽에 모음이 올 때는 꽁지를 짧게, 가지를 길게 써주세요.

수

슈

스

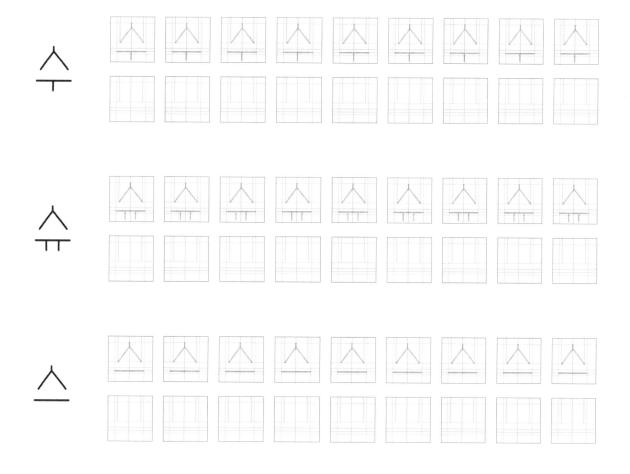

• ㅅ + 겹모음

ㅅ에 겹모음을 쓸 때는 꽁지의 길이를 최대한 짧게 쓰고, 글자의 크기도 조금 줄여
서 써주세요.

ㅅ

3. 자음과 모음 쓰기

소

시

한눈에 보기

옆모음이 오는 경우

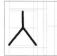

아래모음이 오는 경우

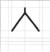

겹모음이 오는 경우

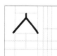

하나의 선으로 동그랗게 이어져 있는 **ㅇ**(이응)은 제일 간단해 보이지만 막상 써보면 쉽지 않은 자음입니다. 가로, 세로 길이에 초점을 맞췄던 다른 자음과는 달리 **ㅇ**은 크기에 초점을 맞춰서 연습해야 합니다. 특히 원이 작아지지 않도록 주의해 주세요!

• ㅇ + 옆모음

O　세로가 긴 타원으로

ㅇ의 옆에 모음이 오는 경우는 **세로로 조금 긴 타원 모양**이 되도록 써주세요.

O

아

야

어

여

예

애

애

에

이

• ㅇ + 아래모음

ㅇ의 아래쪽에 모음이 올 때는 완전한 동그라미가 되도록 노력해서 써주세요.

ㅎ

- ㅇ + 겹모음

ㅇ에 겹모음을 쓸 때는 **완전한 동그라미가 되도록 쓰되**, 전체적인 크기를 줄여주세요.

ㅇ

와

왜

3. 자음과 모음 쓰기

위

웨

워

외

의

한눈에 보기

옆모음이 오는 경우

아래모음이 오는 경우

겹모음이 오는 경우

ㅈ(지읒)도 꽁지와 가지로 나누어 설명합니다. 저는 ㅅ과 마찬가지로 ㅈ도 조금 다르게 쓰는 편인데요, 이 책에선 제가 쓰는 방법을 실었습니다.

• ㅈ + 옆모음

ㅈ의 옆에 모음이 오는 경우는 꽁지와 가지가 같은 길이가 되게 씁니다.

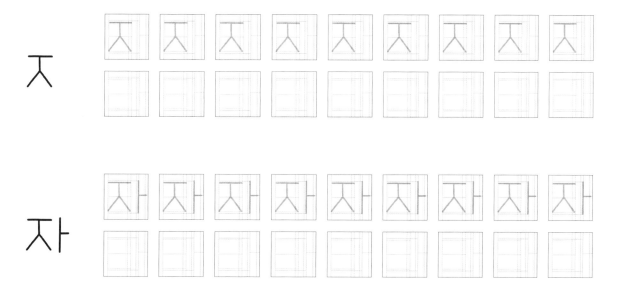

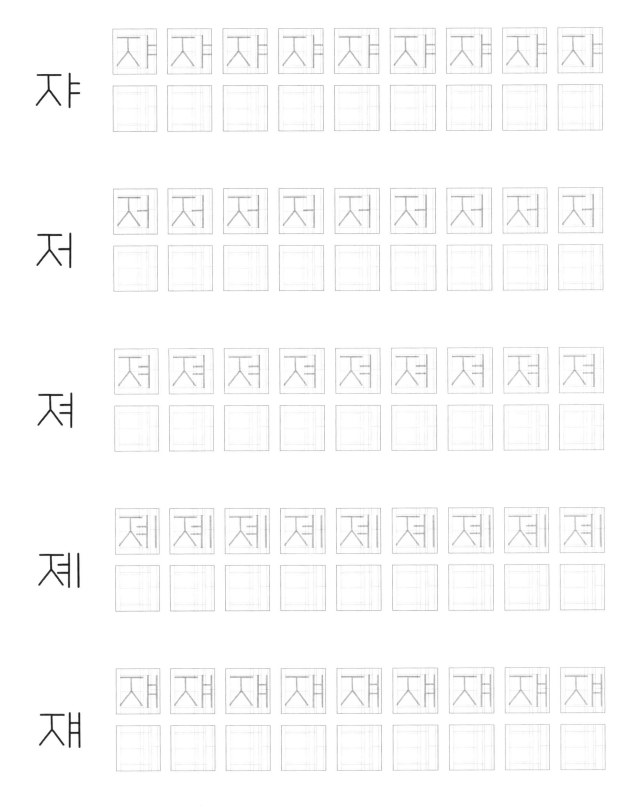

쟈

저

져

졔

쟤

3. 자음과 모음 쓰기

재

제

지

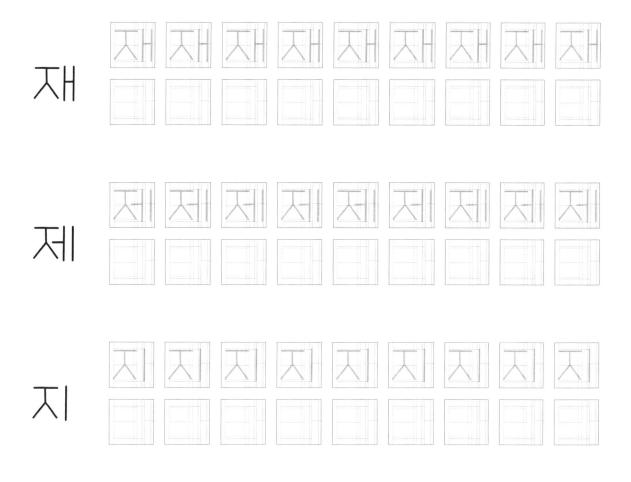

• ㅈ + 아래모음

ㅈ ------- 짧게
 ------- 길게

ㅈ의 아래쪽에 모음이 올 때는 **가지를 꽁지보다 조금 길게** 써주세요.

ㅈ

조

죠

주

쥬

3. 자음과 모음 쓰기

즈

- ㅈ + 겹모음

ㅈ ----- 아주 짧게

ㅈ에 겹모음을 쓸 때는 아래모음을 쓸 때보다 꽁지를 더 짧게 쓰고, 크기도 줄여 주세요.

ㅈ

좌

쟤

줘

줴

줘

조

3. 자음과 모음 쓰기

지

한눈에 보기

옆모음이 오는 경우

아래모음이 오는 경우

겹모음이 오는 경우

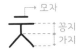

ㅊ(치읓)은 모자, 꽁지, 가지로 나누어 설명합니다. ㅊ을 쓸 때 모자를 가로로 쓰는 사람도 있고 세로로 쓰는 사람도 있는데요, 저는 가로로 쓰는 편입니다. 이때 주의해야 할 사항이 2가지가 있습니다. 모음의 형태와 상관없이 동일하게 지켜야 하는 원칙이에요.

첫째, 모자와 **ㅈ**의 **적당한 간격**을 유지해 주세요. 너무 좁거나, 넓으면 안 돼요.

둘째, 모자의 길이가 **ㅈ**의 가로획보다 길어지지 않게 해주세요.

- ㅊ + 옆모음

ㅊ의 옆에 모음이 오는 경우는 **모자 + 꽁지와 가지를 같은 길이로** 씁니다.

ㅊ

차

챠

처

쳐

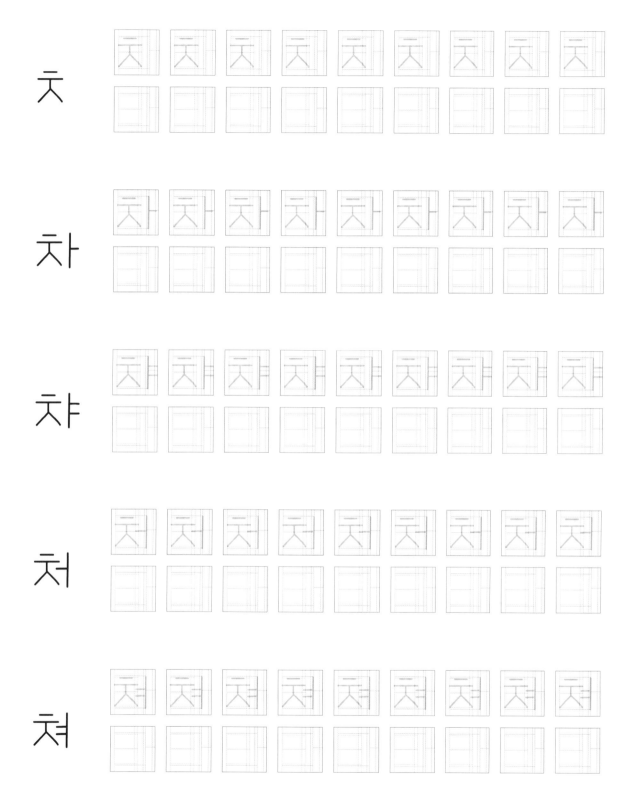

쳬

쵀

채

체

치

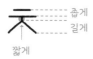

ㅊ의 아래쪽에 모음이 올 때는 모자와 꽁지 사이의 간격은 좁게, 꽁지의 세로는 짧게, 가지는 길게 써주세요.

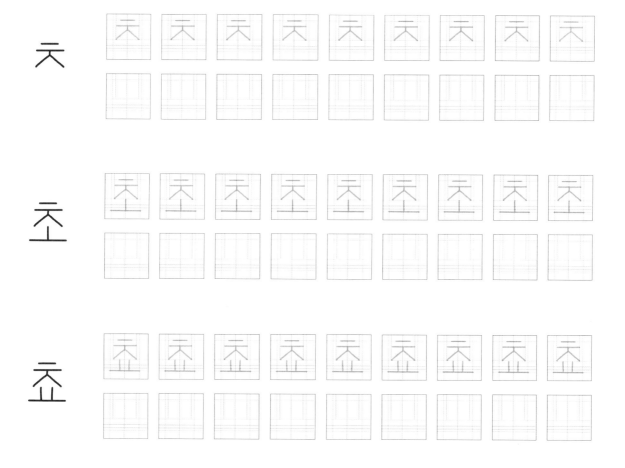

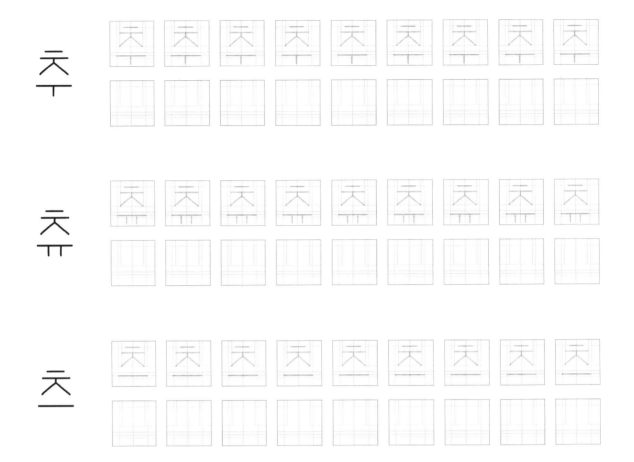

추

츄

츼

- ㅊ + 겹모음

츳 ----- 아주 짧게

ㅊ에 겹모음을 쓸 때는 아래모음을 쓸 때보다 **모자를 더 짧게 쓰고**, 모자와 꽁지 사이의 간격도 더 좁혀서 써야 합니다. 그리고 전체적인 크기도 줄여주세요.

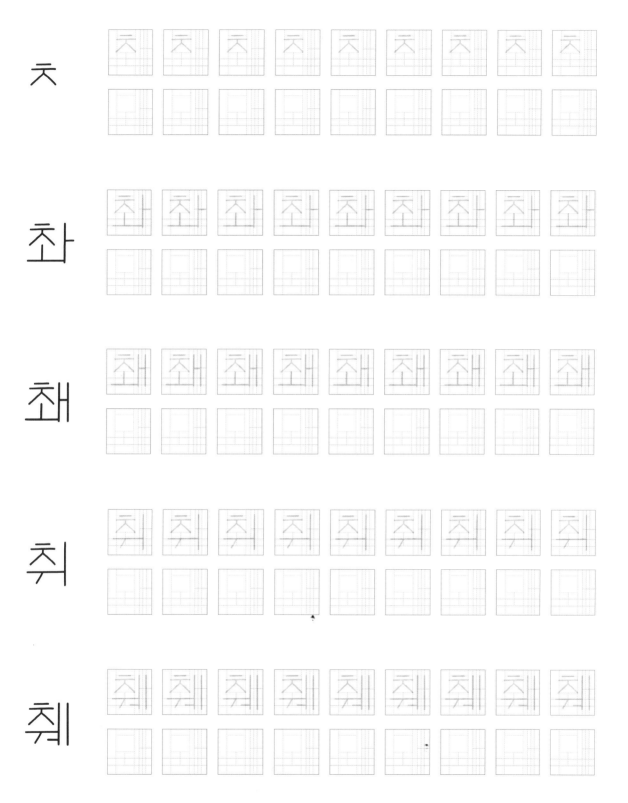

ㅊ

차

채

취

췌

취

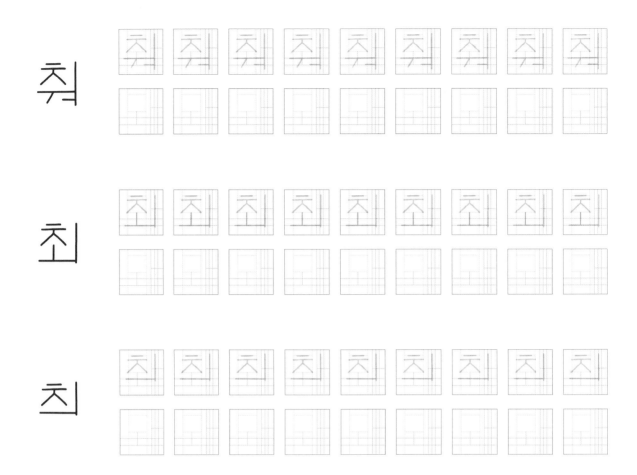

최

치

한눈에 보기

옆모음이 오는 경우

아래모음이 오는 경우

겹모음이 오는 경우

ㅋ(키읔)은 ㄱ과 쓰는 원칙이 같지만 추가되는 가로획이 있어서 그에 따른 주의사항
이 있습니다. 모음의 형태와 상관없이 동일하게 지켜야 하는 원칙이에요.

아래에 있는 가로획이 너무 길거나, 짧지 않아야 하고, 세로획의 중앙에 위치하게 써
야 합니다.

· ㅋ + 옆모음

ㅋ의 옆에 모음을 쓰는 경우는 세로획이 왼쪽 사선이 되게 씁니다.

카

캬

퀴

켜

계

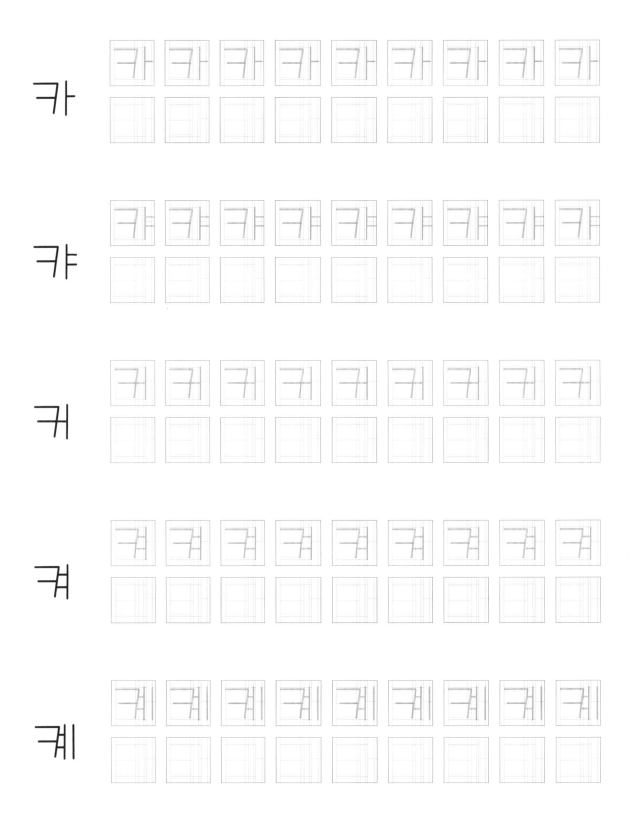

3. 자음과 모음 쓰기

캐

캐

궤

키

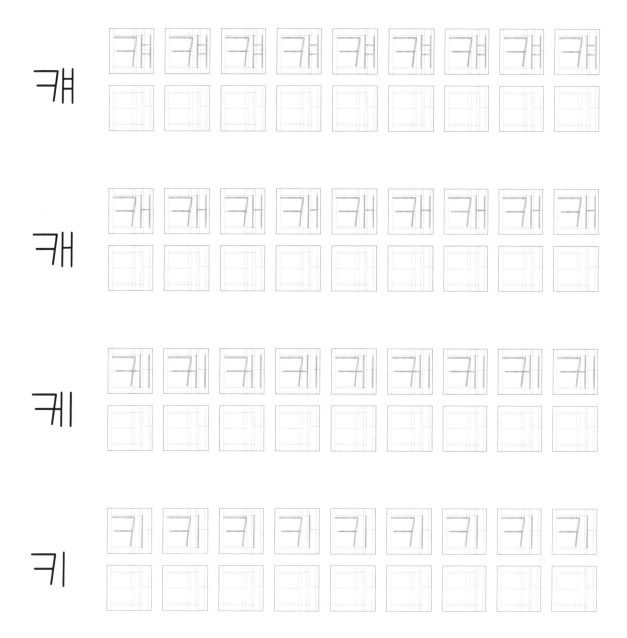

- ㅋ + 아래모음

 직각이 되게

ㅋ의 아래쪽에 모음이 올 때는 세로획을 끝까지 직선으로 반듯하게 써주세요. 최대한 직각으로 쓴다고 생각하면 됩니다. 또한 세로획을 짧게 써야 합니다.

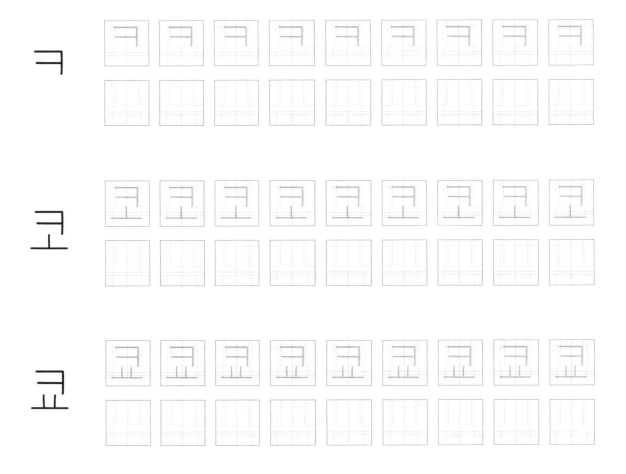

3. 자음과 모음 쓰기

쿠

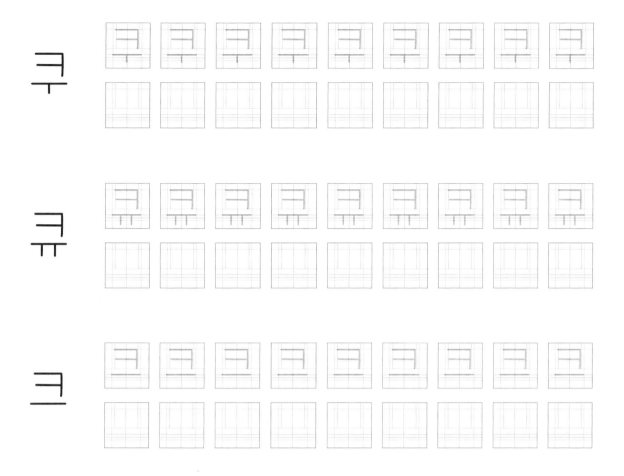

큐

키

- **ㅋ + 겹모음**

ㅋ에 겹모음을 쓸 때는 **최대한 직각이 되도록 하고, 세로획을 짧게 써주세요.** 그리
고 전체적인 크기도 조금 줄여주세요.

ㅋ

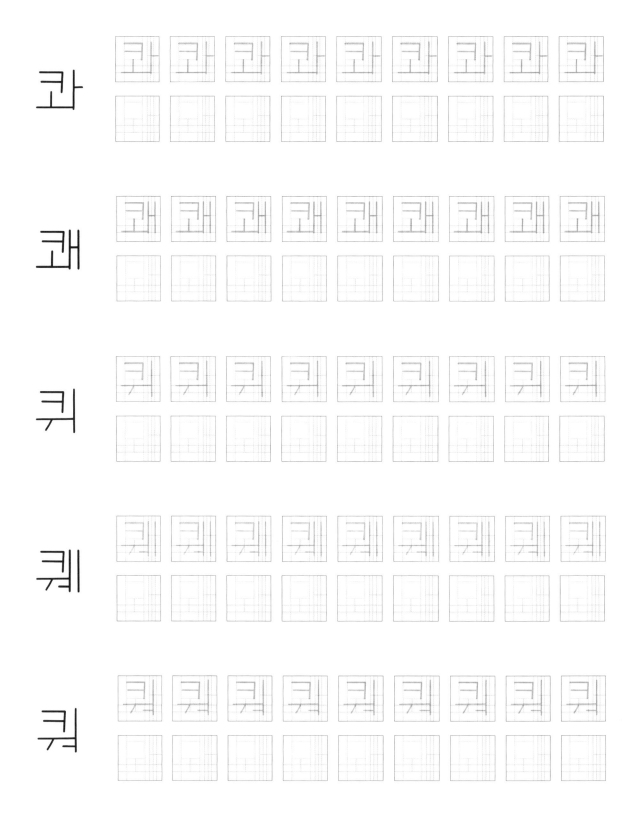

과

괘

퀴

퀘

쿼

　3. 자음과 모음 쓰기

퀴

키

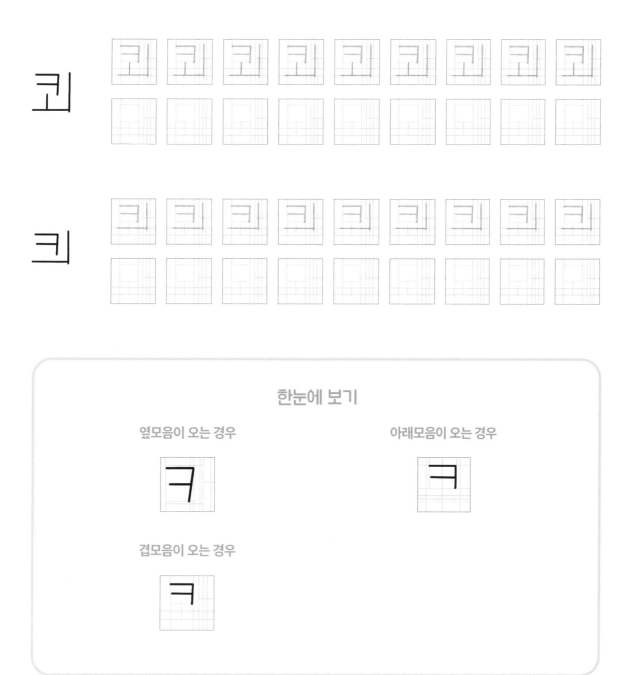

한눈에 보기

옆모음이 오는 경우

ㅋ

아래모음이 오는 경우

ㅋ

겹모음이 오는 경우

ㅋ

ㅌ(티읕)은 ㄷ과 쓰는 원칙이 같지만 추가되는 가로획이 있어서 그에 따른 주의사항이 있습니다. 모음의 형태와 상관없이 동일하게 지켜야 하는 원칙이에요.

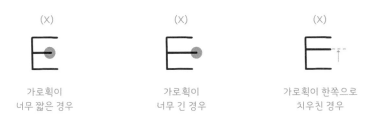

가로획이
너무 짧은 경우

가로획이
너무 긴 경우

가로획이 한쪽으로
치우친 경우

가운데 가로획이 위아래의 가로획과 같은 길이여야 하고, 한쪽으로 치우치지 않아야 합니다.

- ㅌ + 옆모음

세로획을 길게

ㅌ의 옆에 모음이 오는 경우는 세로획을 길게 씁니다.

ㅌ

타

탸

터

텨

테

태

태

테

티

　　　3. 자음과 모음 쓰기

ㅌ의 아래쪽에 모음이 올 때는 **가로획을 길게** 써주세요.

ㅌ

토

툐

- **ㅌ + 겹모음**

ㅌ에 겹모음을 쓸 때는 **가로획을 길게 쓰되**, 전체적인 크기를 줄여주세요.

　　　3. 자음과 모음 쓰기

탄

돼

튀

퉤

튀

퇴

퇴 퇴 퇴 퇴 퇴 퇴 퇴 퇴 퇴

티

티 티 티 티 티 티 티 티 티

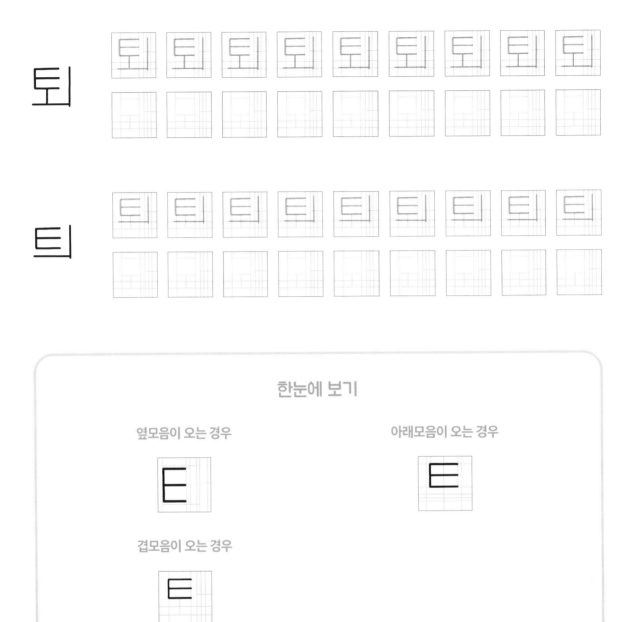

한눈에 보기

옆모음이 오는 경우

E

아래모음이 오는 경우

E

겹모음이 오는 경우

E

ㅍ(피읖)은 두 개의 세로획의 간격이 매우 중요합니다.

위의 예시처럼 **너무 멀어도, 너무 가까워도 어색해 보이기 때문**인데요, 안내선에 맞춰 쓰면서 적절한 간격을 익히기 바랍니다.

• ㅍ + **옆모음**

 세로획을 길게

ㅍ의 옆에 모음이 오는 경우는 **세로획을 길게** 씁니다.

파

퍄

퍼

펴

폐

　　　3. 자음과 모음 쓰기

• ㅍ + 아래모음

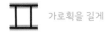 가로획을 길게

ㅍ의 아래쪽에 모음이 올 때는 **가로획을 세로획보다 조금 더 길게** 써주세요. 정확한
비율은 안내선을 참고해 주세요.

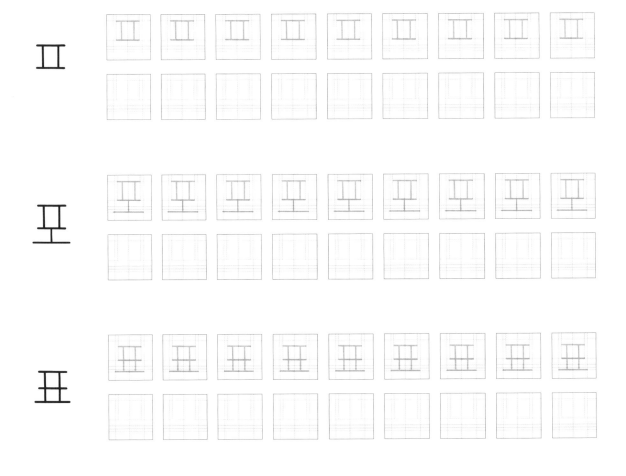

3. 자음과 모음 쓰기

푸

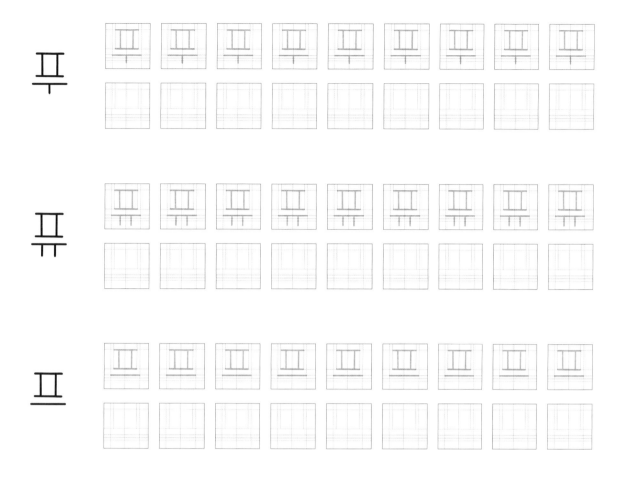

퓨

프

• ㅍ + **겹모음**

ㅍ에 겹모음을 쓸 때는 가로획을 길게 쓰되, 전체적인 크기를 줄여주세요.

ㅍ

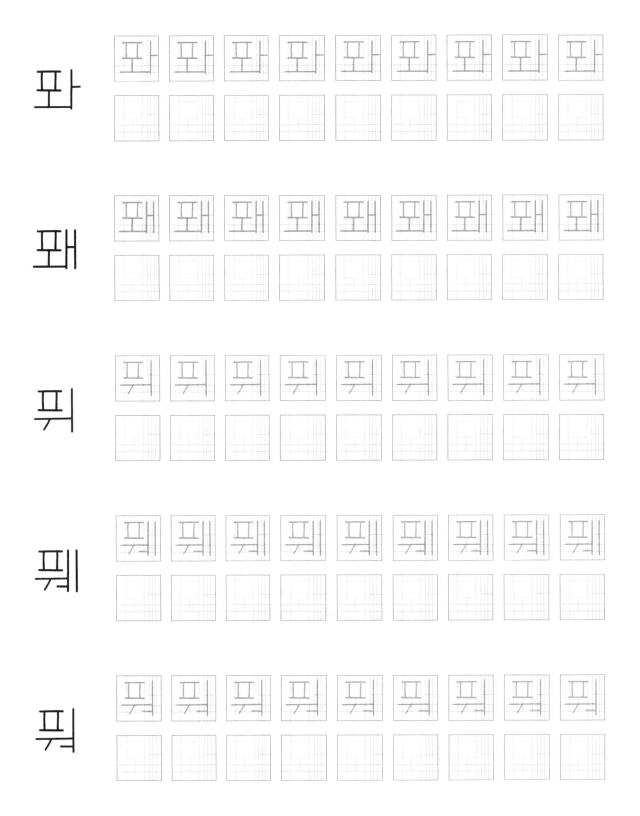

과

괘

퓌

풰

풔

3. 자음과 모음 쓰기

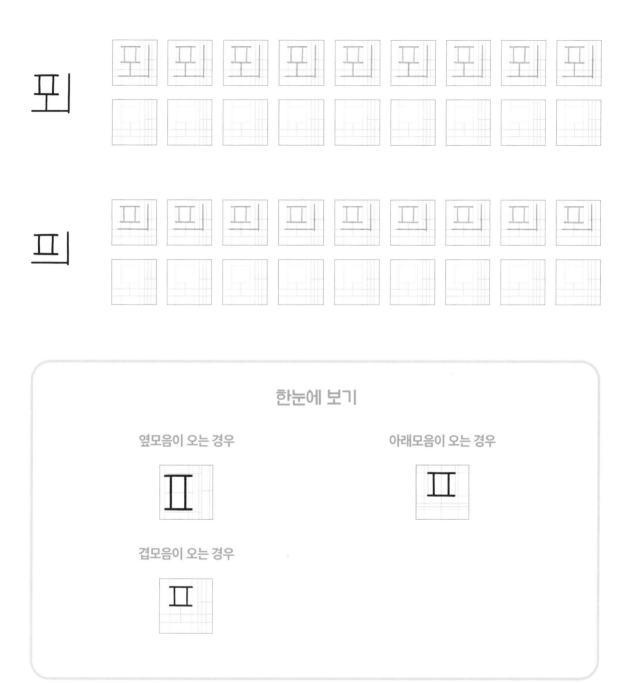

한눈에 보기

옆모음이 오는 경우

아래모음이 오는 경우

겹모음이 오는 경우

ㅎ(히읗)은 ㅇ에 2개의 획(ㅗ)을 추가한 것인데요, 쓸 때 주의해야 할 점이 많습니다.

세로획이
너무 짧은 경우

세로획이
너무 긴 경우

첫째, ㅗ를 쓸 때 세로획이 너무 길어지거나 짧아지지 않게 주의하세요.

ㅇ이 너무 작고,
타원인 경우

ㅇ이 너무 큰 경우

둘째, ㅇ의 비율이 중요해요. 작거나 커지지 않도록 신경 써주세요.

ㅎ + 옆모음 ㅎ + 아래모음 ㅎ + 겹모음

ㅎ을 쓸 때는 옆모음, 아래모음, 겹모음에 따라 ㅇ의 크기만 달라지고 다른 변화는
없습니다. 위의 예시를 참고해 주세요. 덧붙여 아래모음과 겹모음의 경우 ㅇ이 안내
선에서 조금 내려와야 합니다.

ㅎ

하

햐

허

혀

혜

해

해

혜

히

3. 자음과 모음 쓰기

ㅎ

ㅎ

화

홰

휘

3. 자음과 모음 쓰기

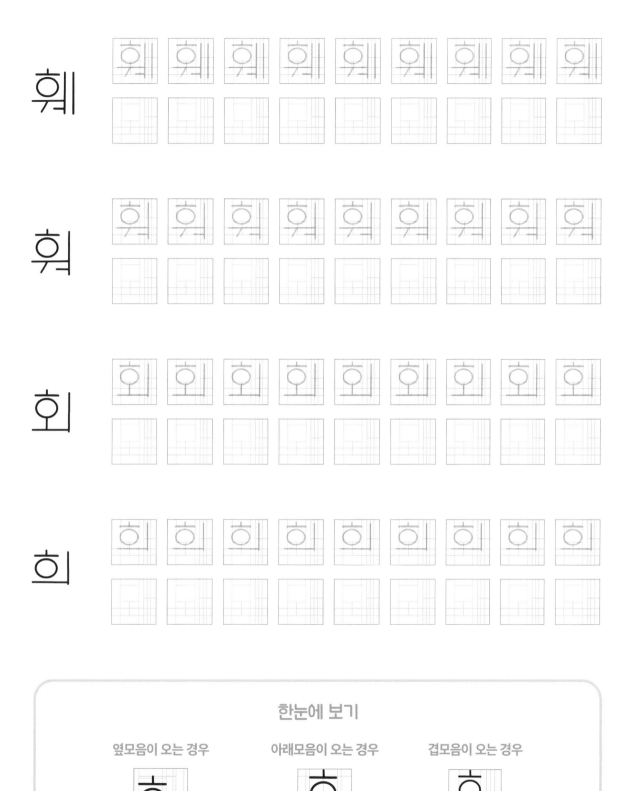

훼

훠

회

희

한눈에 보기

옆모음이 오는 경우

아래모음이 오는 경우

겹모음이 오는 경우

4

쌍자음 쓰기

앞에서 설명했던 것처럼 깔끔한 손글씨의 기본은 하나의 상자(칸)에 여러 개의 풍선 (자음과 모음)을 차곡차곡 넣는 것이라고 할 수 있습니다. 그렇게 하나의 상자는 글 자가 되고, 글자가 모여 단어가 되고, 단어가 모여 문장이 되는 셈이지요. 상자 안에 는 풍선을 2개만 넣을 수도 있고 4개를 넣어야 할 때도 있어요. 그럴 때는 당연히 각 각의 풍선의 크기를 줄여야만 합니다. 이것이 쌍자음 쓰기의 핵심이에요.

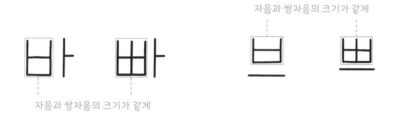

자음과 쌍자음의 크기가 같게

자음과 쌍자음의 크기가 같게

기본적으로 모든 쌍자음은 자음의 절반 크기로 두 개를 쓴다고 생각하면 됩니다. 예 를 들어, **빠**는 **바**의 안내선에 두 개의 **ㅂ**을 쓰는 것이고, **쁘**는 **브**의 안내선에 맞춰 두 개의 **ㅂ**을 쓴 것이에요. 이것은 **꼬**를 제외한 모든 쌍자음이 같은 원칙입니다. 이 원칙에 맞춰 앞에서 연습했던 자음 쓰는 법을 기억하면서 5개의 쌍자음(**ㄲ,ㄸ,ㅃ, ㅆ,ㅉ**) + **ㅏ**, 와 쌍자음 + **ㅡ**를 연습해 보겠습니다.

까

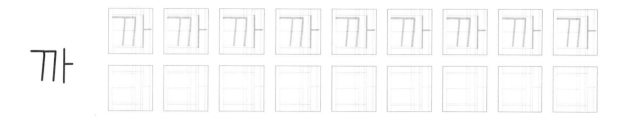

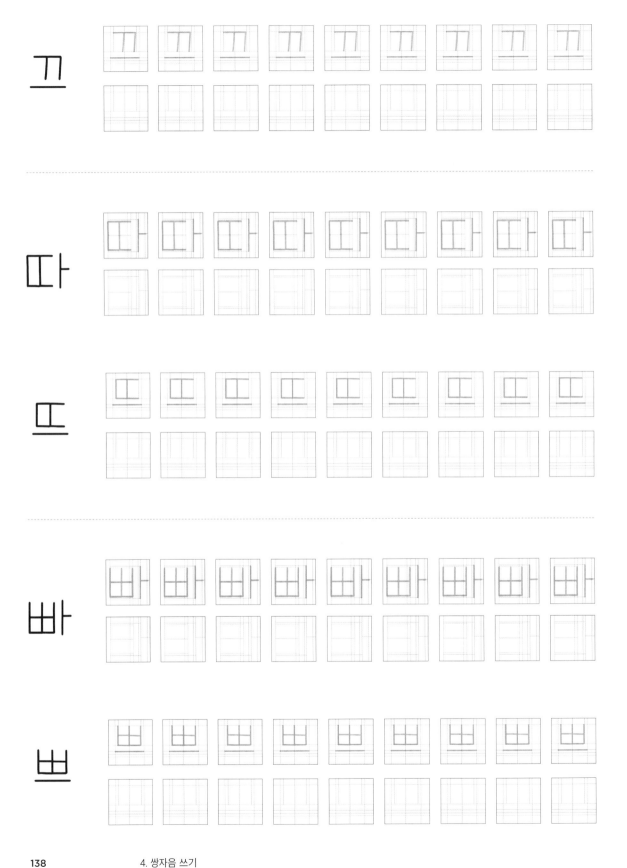

끄

따

뜨

빠

뽀

4. 쌍자음 쓰기

써

쓰

짜

쯔

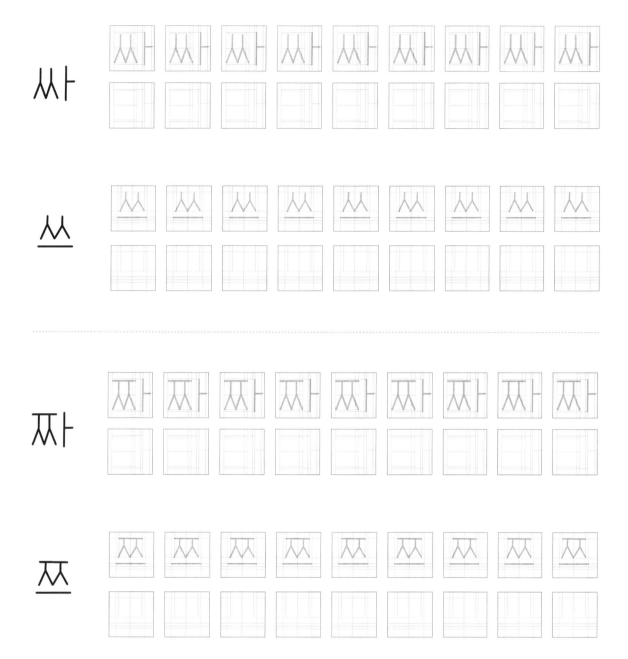

• 꼬

ㄲ에 ㅗ와 ㅛ가 오는 글자(꼬, 꾜, 꾀, 꽤 등)는 다른 모음이 오는 ㄲ과 쓰는 방법이
조금 다릅니다.

앞의 가로획이
뒤의 가로획보다 조금 짧게

세로획이 직각

꼬를 쓸 때는 앞에 있는 ㄱ의 가로획의 길이가 뒤에 있는 ㄱ의 가로획보다 짧아야
합니다. 그리고 까나, 끄를 쓸 때보다 세로획을 짧게, 직각으로 써야 해요.

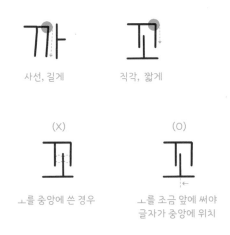

까
사선, 길게

꼬
직각, 짧게

(X)
ㅗ를 중앙에 쓴 경우

(O)
ㅗ를 조금 앞에 써야
글자가 중앙에 위치

아래모음 ㅗ의 세로획 위치도 중요합니다. ㄲ에서 뒤에 있는 ㄱ의 중앙에 ㅗ를 쓰
면 전체적으로 오른쪽으로 치우친 느낌이 들어요. 조금 앞에 위치하게 써야 전체적
인 밸런스가 맞습니다. 이 두 가지 원칙을 잘 기억하면서 꼬를 써보도록 하겠습니다.

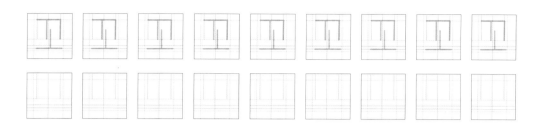

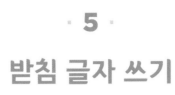

· 5 ·

받침 글자 쓰기

들어가기 전에

한글의 자음은 받침으로도 쓰입니다. 앞에서 자음을 연습했지만 받침으로 쓰이는 자음은 쓰는 방법이 조금 다릅니다. 많은 사람들이 받침이 있는 글자를 쓸 때 크기 조절을 어려워 하는데요. 지금까지 해왔던 것처럼 몇 가지 원칙에 따라, 안내선에 맞춰 연습하다 보면 금세 일정하게 쓸 수 있을 거예요.

받침 글자는 자음이 하나만 오는 '받침'과 같은 자음이 2개 오는 '쌍받침', 다른 자음이 2개 오는 '겹받침'으로 나눌 수 있는데요, 책에서는 '받침'과 '쌍받침, 겹받침'으로 나누어 설명하도록 하겠습니다.

① 받침

받침 글자도 어떤 모음이 오는지에 따라 쓰는 방법이 다릅니다. 크게 '옆모음과 겹모음'이 오는 받침 글자와 '아래모음'이 오는 받침 글자로 나눌 수 있는데요, 각각의 차이를 알아보겠습니다. 덧붙여 '을', '를', '좋', '합'은 특히 많이 쓰이는 받침 글자인 만큼 다른 글자들에 비해 연습 칸을 좀 더 두었습니다.

• 옆모음, 또는 겹모음이 오는 받침 글자

옆모음이 오는 받침 글자는 받침을 위의 자음보다 가로로 더 길게 써야 합니다. 두 자음의 가로 길이가 같으면 옆에 오는 모음 때문에 균형이 깨지기 때문입니다. 그래서 받침 자음의 길이는 자음과 모음을 합친 길이 정도로 맞추는 것이 가장 이상적입니다. 이것은 겹모음 + 받침 글자도 같은 원칙입니다.

낮

밭

볩

안

앞

5. 받침 글자 쓰기

엌

탔

핥

굶

• ㅇ 받침

ㅇ 받침은 두 가지 방식으로 쓰기 때문에 설명을 덧붙이겠습니다.

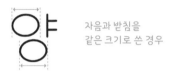

자음과 받침을
같은 크기로 쓴 경우

받침과 자음을 똑같은 크기로 쓰면 좀 더 정갈하고, 깔끔한 느낌이 들어요.

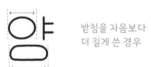

받침을 자음보다
더 길게 쓴 경우

받침 ㅇ을 가로 타원형으로 길게 쓰면 귀여운 느낌의 글씨가 됩니다. 책에선 양을 예
시로 설명했지만 모든 ㅇ 받침이 다 가능한데요, 저는 두 가지 모두 선호합니다. 각
각의 방식을 다 연습하면서 자신에게 맞는 것을 찾아보세요.

양

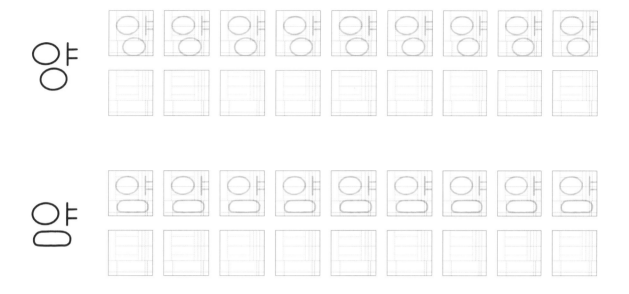

앙

· 아래모음이 오는 받침 글자

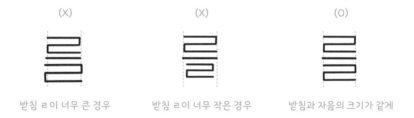

(X) 받침 ㄹ이 너무 큰 경우 (X) 받침 ㄹ이 너무 작은 경우 (O) 받침과 자음의 크기가 같게

아래모음이 오는 받침 글자는 자음의 크기와 받침의 크기를 동일하게 쓰는 것이 중요합니다. 하나의 자음이 너무 커지거나, 작아지지 않도록 주의해 주세요.

국

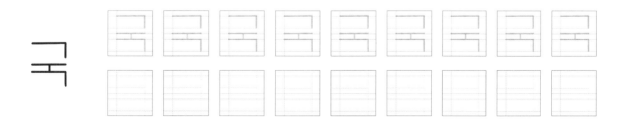

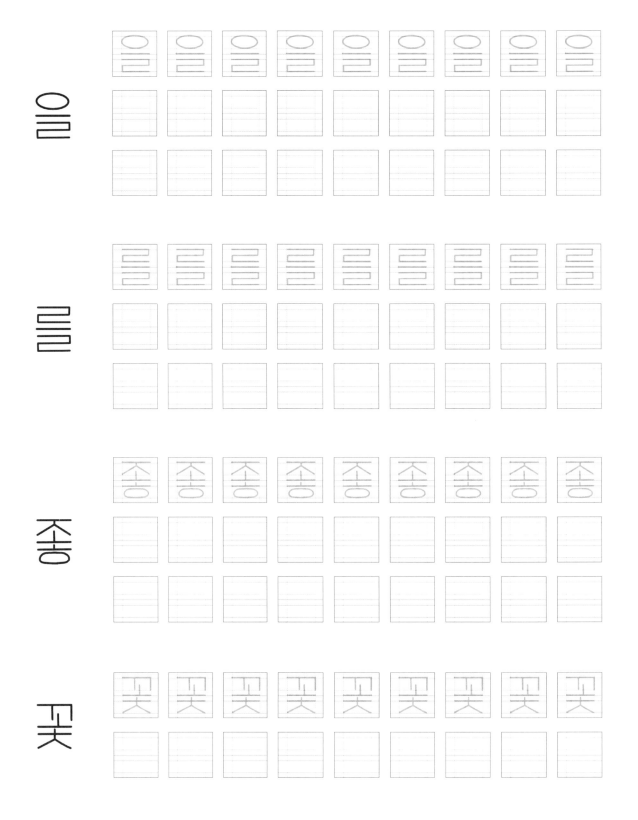

을

를

종

꽃

　　　5. 받침 글자 쓰기

• 아래모음 + ㅅ받침

ㅅ의 꽁지가 모음과 닿지 않게

아래모음이 있는 ㅅ 받침 글자(웃, 옷, 못, 굿, 붓, 숫 등)는 쓸 때는 주의해야 할 점이
있습니다. ㅅ에 꽁지가 있기 때문인데요, 이 꽁지가 모음에 닿지 않게 써야 합니다.
특히 '웃'을 쓸 때는 '옷'보다 ㅅ의 꽁지를 더 짧게 써주세요.

웃

옷

② 쌍받침, 겹받침

하나의 자음과
두 개의 받침의 크기가 같게

쌍받침과 겹받침은 쌍자음을 쓸 때와 원칙이 같습니다. 결국 모든 손글씨는 비율과 균형이 가장 중요하다고 할 수 있는데요, 그런 점에서 하나의 자음과 2개의 받침을 동일한 크기로 써야 한다는 것만 잘 기억하면 쌍받침이든, 겹받침이든 쉽게 쓸 수 있을 거예요.

읽

봒

◦ ㅆ 받침

받침을 자음보다 길게

서로 닿되, 교차하지 않게

ㅆ 받침 또한 옆모음 또는 겹모음이 오는 받침 글자를 쓸 때와 동일한 원칙입니다. 다만 쓰는 방법이 조금 다른데요, 2개의 ㅅ이 서로 닿되, X자로 교차하지 않는다는 것입니다. 저는 위 예시처럼 왼쪽의 ㅅ을 조금 짧게 씁니다. 참고해서 ㅆ 받침을 연습해 보세요.

겠

5. 받침 글자 쓰기

· 6 ·

알파벳 쓰기

① 알파벳 기초 모양

영어는 한글과 다르게 받침이나 쌍자음 같은 것이 없기 때문에 대문자와 소문자 26
자만 연습하면 빠르고 쉽게 쓸 수 있습니다.

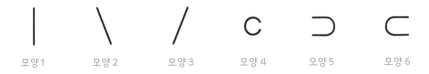

| 모양1 | 모양2 | 모양3 | 모양4 | 모양5 | 모양6 |

대부분의 알파벳은 위의 6가지 모양으로부터 파생되는데요, 예를 들어 보겠습니다.

$$B = B + B$$

모양 1 모양 5

$$R = R + R + R$$

모양 1 모양 5 모양 2

이렇게 6가지 모양을 제대로 익히면 영어 쓰기에 도움이 많이 됩니다. 그런 점에서 영
어의 기초가 되는 모양을 먼저 연습해 볼게요.

모든 글자의 기본 중의 기본인 | 입니다. 간단해 보이지만 생각보다 쓰기 어려운 세로
획이에요. 영어뿐만 아니라 한글 쓸 때도 이 세로획 때문에 고생을 많이 했을 텐데요,
이번 기회를 통해 다시 한번 연습해 보겠습니다.

이 대각선을 쓸 때 가장 중요한 것은 각도인데요, **W**를 통해 예를 들어 보겠습니다.

(X) (X)

일직선에 가까움 각도가 너무 큼

일직선에 가까운 **W**는 글씨가 작고 답답한 느낌이 들고, 대각선 각도가 큰 **W**는 글씨가 너무 커져서 다른 알파벳과의 균형이 깨지게 되죠. 각도를 잘 생각하면서 \, / 쓰기 연습을 해볼게요.

시작점과 끝점이 서로 맞게

c는 알파벳 c로 쓰일 뿐 아니라 **a**, **g**, **e** 등에 사용되는 모양입니다. **c**는 살짝 덜 완성된 **o**를 쓴다는 느낌으로 연습하면 훨씬 쉬워요. 첫 시작과 마지막이 세로 직선상에서 맞아야 합니다.

수평이 되게 수평이 되게

서로 맞게 서로 맞게

이 모양은 각각 왼쪽, 오른쪽으로 누운 **U**를 쓴다고 생각하면 쉬울 것 같아요. 위아래가 수평이 되어야 하고, 시작점과 끝점이 세로 직선상에서 맞아야 합니다.

② 알파벳 연습하기

앞에 6가지 모양을 충분히 연습했다면 몇몇 알파벳을 제외하고는 쉽게 쓸 수 있을 거예요. 이제 본격적으로 알파벳 쓰기를 연습하겠습니다. 특별히 주의가 필요한 글자는 따로 설명이 있으니 꼭 참고하도록 하세요.

(2가지 방법으로 쓰는 소문자 **t**와 **i**는 각각의 연습칸을 다 넣었으니 둘 다 연습해 보세요.)

• 대문자

6. 알파벳 쓰기

N

O

P

Q

R

T

U

V

W

X

6. 알파벳 쓰기

Y

Z

· S

S는 앞에서 배운 모양으로는 연습할 수 없는 알파벳입니다. 저도 처음 글씨 연습을 할 때 S 때문에 고생을 많이 했는데요, 아마 3,000번 이상은 적었던 것 같습니다. S 만큼은 연습만이 살길! (특별히 좀 더 많은 연습 칸을 넣었습니다.)

S

6. 알파벳 쓰기

h

j

k

l

m

6. 알파벳 쓰기

† t u v w

· e

많은 사람들이 쓰기 어려워하는 글자 중의 하나가 소문자 **e**입니다.

(X)	(X)	(X)	(O)
위로 올라가 있음	한쪽으로 치우쳐 있음	서로 떨어져 있음	중앙에 위치, 반듯한 가로, 닿아 있음

위의 예시처럼 **e**를 쓸 때 가장 중요한 것은 처음 긋는 가로선입니다. 이 선이 중앙에 위치해야 하고, 수평선이어야 하고, 양 끝이 C와 닿아있어야 합니다. 이 3가지 원칙을 기억하면서 연습해 주세요.

e

f는 맨 위의 갈고리 모양의 끝과 가로선의 끝이 평행하게 연습해 주세요.

f

i는 꽁지(라고 표현하겠습니다.)의 모양에 따라 자신만의 특별한 글씨체를 만들 수 있습니다. 저는 위 예시의 2가지 모양을 다 많이 사용하는데요, 둘 다 써보고 마음에 드는 모양을 선택해서 집중적으로 연습해 보세요.

ī

i

· r

r을 쓸 때 중요한 것은 갈고리 모양의 높이입니다.

(X)
위로
올라가 있음

(O)
갈고리가
아래에 위치하게

이렇게 갈고리 모양의 곡선이 세로선의 시작점보다 높아지지 않게 주의하면서 써주세요.

r

· 7 ·
숫자 쓰기

이제 한글과 알파벳을 거쳐 기초 편의 마지막 관문인 숫자를 연습하는 단계까지 왔습니다.

앞에서 배운 한글이나 알파벳은 제가 손글씨를 연습하면서 차곡차곡 쌓아놓은 노하우와 함께 익혔다면, 숫자 쓰기는 특별한 팁은 없지만 연습을 반복하면서 자신만의 글씨체를 찾아보면 좋겠습니다.

손글씨의 핵심은 비율과 균형입니다. 그것만 잘 기억한다면 숫자만 쓰는 경우든, 한글 또는 영어와 함께 쓰는 경우든 크게 이상해 보이지 않을 거예요. 다음 장부터 지금까지 연습했던 한글, 영어는 물론 숫자까지 혼합된 다양한 단어와 문장을 연습할 예정이니 행여나 자신이 쓴 숫자가 마음에 들지 않는다고 해서 속상해 할 필요는 없어요. 지금은 많이 써보는 것이 중요합니다.

덧붙여 저는 **0**과 **7**을 2가지 방식으로 쓰는데요, 앞이나 뒤에 숫자 **1**이 있을 때는 원에 가까운 **0**을 쓰고, 다른 숫자가 있을 때는 세로로 긴 타원 형태의 **0**을 씁니다. **7**은 특별한 원칙 없이 자유롭게 쓰는 편이고요. 책에서는 **0**과 **7**모두 두 가지 방식을 다 연습할 수 있도록 했습니다.

1 | | | | | | | | | |

2 2 2 2 2 2 2 2 2 2

3 3 3 3 3 3 3 3 3 3

4 4 4 4 4 4 4 4 4 4

5 5 5 5 5 5 5 5 5 5

6

7

7

8

9

7. 숫자 쓰기

8

단어 쓰기

이번 파트에서는 본격적으로 단어 쓰기를 연습하도록 하겠습니다. 단어 쓰기의 가장 중요한 원칙 두 가지는 크기와 간격이라고 할 수 있어요. 쉽게 말해 글자와 글자의 크기가 동일해야 하고, 글자와 글자 사이의 간격이 일정해야 한다는 것인데요, 예시와 함께 구체적으로 알아보도록 하겠습니다.

・ 글자와 글자의 크기

한글은 받침이 있는 글자와 없는 글자, 자음이 하나인 글자와 2개인 글자, 모음이 아래에 있는 글자와 옆에 있는 글자 등 형태가 무척 다양해요. 어떤 형태이든 각각의 글자가 서로 균형감을 이루어야 합니다. 앞에서 안내선에 맞춰 연습해야 한다는 것을 강조한 것도 같은 이유였는데요, 따라 쓰기를 충실히 해왔다면 어느 정도 훈련이 되었을 거라고 생각합니다.

특정한 글자가 너무 작거나 큼

예를 들면 이렇게 받침이 없는 글자가 모여 단어가 만들어졌을 때 옆모음이든, 아래모음이든, 겹모음이든 모음의 형태에 상관없이 모든 글자를 일정한 크기로 써야 합니다.

'콘'이 커짐

이 원칙은 모음의 형태뿐 아니라 받침이 있는 글자와 받침이 없는 글자가 모여 단어가 되었을 때도 마찬가지입니다. 특히 **미토콘드리아** 같은 단어의 경우 **미**, **토**, **드**, **리**, **아** 에 비해 **콘**을 크게 쓰는 경우가 많아요.

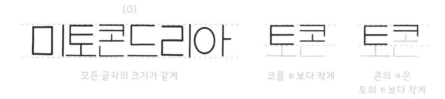

<div align="center">(O)</div>

모든 글자의 크기가 같게 코를 ㅌ보다 작게 콘의 ㅋ은 토의 ㅌ보다 작게

이런 경우 **코**를 앞 글자 **토**의 **ㅌ**보다도 작게 써야 해요. 그래야 **코** 아래 공간을 주고 **ㄴ**을 썼을 때 비율이 맞기 때문입니다. 그런 만큼 **ㅋ**은 훨씬 더 작게 써야겠지요. 이렇게 글자의 받침 유무에 따른 비율을 고려할 줄 알아야 합니다.

<div align="center">(O)</div>

위아래를 동일하게 크게

때로 받침이 없는 글자 앞뒤에 **는**, **월**, **를**, **훨**, **말** 같은 작게 쓰기 어려운 글자가 올 때도 있어요. 그럴 때는 받침 글자의 크기를 받침이 없는 글자보다 조금 크게 쓰되, 위아래가 동일하게 커야 합니다.

<div align="center">(X)</div>

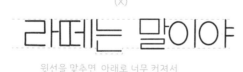

윗선을 맞추면 아래로 너무 커져서 균형이 깨질 수 있음

위의 예시처럼 아래쪽으로 커지는 경우가 많은데, 한쪽으로만 커지지 않게 주의해 주세요.

미토콘드리아

또 하나 조심해야 하는 것은 글씨가 일직선이 되지 않고 한쪽으로 올라가거나 내려가는 것인데요, 글자의 시작점과 끝점을 잘 맞추는 것이 중요합니다.

(O)

미토콘드리아

이렇게 모든 글자의 시작점과 끝점의 높이가 같아야 합니다.

보통 이렇게 글씨가 한쪽으로 올라가는 이유는 자세가 잘못된 경우가 많아요. 위의 그림처럼 글을 쓰는 노트나 종이를 바르게 놓으면 일정하게 쓰기 훨씬 수월해집니다.

· 글자와 글자의 간격

두 번째는 각 글자와 글자 사이의 간격입니다. 당연한 말이지만 글자와 글자가 너무 가까워도, 너무 멀어도 글씨가 어색해 보이기 때문인데요, 이 간격을 맞추는 것이 생각보다 쉽지 않습니다. 가깝게 쓰다 보면 글자들이 겹칠 수 있고, 너무 멀게 쓰면 띄어쓰기와 구분할 수 없게 됩니다. 결국 정답은 적당한 간격으로 써야 한다는 것인데,

이 '적당함'에 대해선 콕 집어 어느 정도라고 얘기할 수가 없어요. 글자의 크기, 손글씨를 쓰는 노트의 크기 등에 따라 모두 다르기 때문입니다. 이 부분만큼은 많이 연습하면서 최적의 간격을 스스로 찾는 것만이 답인 것 같아요.

일정한 간격 　　　　　　　　　일정한 간격

감사합니다　감사합니다

다만 중요한 것은 **간격이 일정해야 한다는** 것인데요, 예시처럼 간격이 조금 좁거나 넓어도 일정하기만 하다면 크게 어색하지 않습니다.

(X) 제각각의 간격

감사합니 다

하지만 이렇게 간격이 제각각이면 확연히 글씨가 이상해 보입니다. 단어를 쓸 때 이점을 유념하기 바랍니다.

물론 손으로 쓰는 글씨다 보니 폰트나 타자처럼 간격과 크기를 정확히 맞출 수는 없을 거예요. 하지만 그냥 쓰는 것과 이런 원칙을 염두에 두고 쓰는 것은 손글씨의 완성도에 있어 분명한 차이가 있을 거예요. 그런 만큼 앞에서 말한 글자의 크기와 간격을 꼭 생각하면서 단어를 써주세요.

봄 봄 봄 봄 봄 봄

봄 봄 봄 봄 봄 봄 봄 봄

여름 여름 여름 여름

여름 여름 여름 여름 여름 여름

가을 가을 가을 가을

가을 가을 가을 가을 가을 가을

겨울 겨울 겨울 겨울

겨울 겨울 겨울 겨울 겨울 겨울

월요일　　월요일　　월요일

월요일　월요일　월요일　월요일　월요일

화수목금토일　화수목금토일

화수목금토일　화수목금토일　화수목금토일

　8. 단어 쓰기

오늘 오늘 오늘 오늘

오늘 오늘 오늘 오늘 오늘 오늘

내일 내일 내일 내일

내일 내일 내일 내일 내일 내일

지금 지금 지금 지금

지금 지금 지금 지금 지금 지금

일주일 일주일 일주일

일주일 일주일 일주일 일주일 일주일

감사합니다 감사합니다

감사합니다 감사합니다 감사합니다

안녕하세요 안녕하세요

안녕하세요 안녕하세요 안녕하세요

반갑습니다 반갑습니다

반갑습니다 반갑습니다 반갑습니다

미안해 미안해 미안해

미안해 미안해 미안해 미안해

8. 단어 쓰기

고마워 고마워 고마워

고마워 고마워 고마워 고마워

괜찮아 괜찮아 괜찮아

괜찮아 괜찮아 괜찮아 괜찮아

사랑해 사랑해 사랑해

사랑해 사랑해 사랑해 사랑해

좋아해요 좋아해요 좋아해요

좋아해요 좋아해요 좋아해요 좋아해요

미토콘드리아 미토콘드리아

미토콘드리아 미토콘드리아 미토콘드리아

미생물 미생물 미생물

미생물 미생물 미생물 미생물

때로 단어와 숫자를 함께 써야 할 때도 있겠지요. 이때의 원칙 또한 앞에서 설명한 것과 크게 다르지 않습니다.

(O) 1이마리 달마시안

(X) 1이마리 달마시안 숫자를 너무 작게 쓴 경우

(X) 1이마리 달마시안 숫자를 너무 크게 쓴 경우

이런 경우 한글과 숫자의 높이를 맞추는 것이 중요합니다. 때로 어떤 숫자나 특정한 글자를 의도적으로 키우거나 줄여서 나름의 '멋'을 주는 방법도 있습니다. 하지만 실생활에서 쓰는 글씨인 경우, 한글과 숫자의 높이가 서로 다르면 앞에서 계속 강조했던 균형이 깨져 보일 수 있어요.

· 띄어쓰기 간격

띄어쓰기 간격은 눈대중으로 글씨 크기의 3/4 정도가 가장 적절한 것 같아요. 물론 이 간격도 정확히 어느 정도라고 정확히 이야기할 수는 없어요. 각자마다, 상황마다 모두 다를 테니까요.

700일째 연애 중 간격을 일정하게

700일째 연애 중 띄어쓰기는 적어도 3배 이상

여기서도 가장 중요한 것은 모든 띄어쓰기의 간격이 동일해야 한다는 것입니다. **째**와 **연**, **애**와 **중** 사이의 간격이 서로 달라지지 않아야 합니다. 덧붙여 띄어쓰기의 간격은 띄어 쓰지 않는 글자에 비해 적어도 3배 이상은 주는 것이 좋아요.

라떼는 말이야 라떼는 말이야

라떼는 말이야 라떼는 말이야

잊지 말아요 잊지 말아요

잊지 말아요 잊지 말아요 잊지 말아요

물러가라 코로나19 물러가라 코로나19

물러가라 코로나19 물러가라 코로나19

8. 단어 쓰기

연필 3자루　연필 3자루　연필 3자루

연필 3자루　연필 3자루　연필 3자루

ㅣㅇㅣ마리 달마시안　ㅣㅇㅣ마리 달마시안

ㅣㅇㅣ마리 달마시안　ㅣㅇㅣ마리 달마시안

고양이 6474마리 　고양이 6474마리

고양이 6474마리 　고양이 6474마리

ㅋ700일째 연애 중 　ㅋ700일째 연애 중

ㅋ700일째 연애 중 　ㅋ700일째 연애 중

88올림픽　　88올림픽　　88올림픽

88올림픽　　88올림픽　　88올림픽

5조 5억 개　　5조 5억 개

5조 5억 개　　5조 5억 개　　5조 5억 개

9

문장 쓰기 – 한글

이제 문장 쓰기 파트입니다. 자음과 모음부터, 받침 글자, 쌍자음, 단어, 숫자 쓰기가 모두 포함되어 있습니다. 그런 만큼 앞에서 연습했던 원칙들을 기억하면서 쓰는 것이 중요해요. 한번 문장 쓰기를 시작했다면 그 문장만큼은 중간에 멈추지 말고 끝까지 완성해야 합니다. 그래야 간격과 크기를 일정하게 맞추는 데 도움이 됩니다.

이번 파트부터는 앞에서 연습했던 자음과 모음, 단어 쓰기에 비해 전반적으로 조금 작은 글씨로 연습할 수 있도록 구성했습니다. 인용한 문장의 도서 제목은 더 작고, 사진에 문장을 쓰는 것은 일반 노트와 거의 흡사한 크기인데요, 큰 글씨와 작은 글씨, 실제 많이 쓰는 크기를 다양하게 연습할 수 있도록 하기 위해서입니다. 그런 만큼 빼놓지 말고 다양한 버전을 모두 연습해 보세요.

간혹 문장을 쓰다 보면 자꾸 빨리 쓰려고 하는 경우가 있어요. 그러면 글씨가 엉망이 되기 쉬워요. 지금은 속도보다는 한 글자 한 글자 또박또박 쓰는 것이 핵심이라는 것을 꼭 기억하세요.

- 오늘 밤에도 별이 바람에 스치운다.
 -윤동주, 서시

오늘 밤에도 별이 바람에 스치운다.
-윤동주, 서시

오늘 밤에도 별이 바람에 스치운다.
-윤동주, 서시

오늘 밤에도 별이 바람에 스치운다.
-윤동주, 서시

오늘 밤에도 별이 바람에 스치운다.
-윤동주, 서시

9. 문장 쓰기 - 한글

- 먼 훗날 당신이 찾으시면 그때에 내 말이 '잊었노라'
 -김소월, 먼 후일

먼 훗날 당신이 찾으시면 그때에 내 말이 '잊었노라'
-김소월, 먼 후일

먼 훗날 당신이 찾으시면 그때에 내 말이 '잊었노라'
-김소월, 먼 후일

먼 훗날 당신이 찾으시면 그때에 내 말이 '잊었노라'
-김소월, 먼 후일

먼 훗날 당신이 찾으시면 그때에 내 말이 '잊었노라'
-김소월, 먼 후일

- 님은 갔습니다. 아아, 사랑하는 나의 님은 갔습니다.
 -한용운, 님의 침묵

님은 갔습니다. 아아, 사랑하는 나의 님은 갔습니다.
-한용운, 님의 침묵

님은 갔습니다. 아아, 사랑하는 나의 님은 갔습니다.
-한용운, 님의 침묵

님은 갔습니다. 아아, 사랑하는 나의 님은 갔습니다.
-한용운, 님의 침묵

님은 갔습니다. 아아, 사랑하는 나의 님은 갔습니다.
-한용운, 님의 침묵

　　　　　9. 문장 쓰기 – 한글

- 내가 좋아하는 사람이 나를 좋아해 주는 건 기적이야

내가 좋아하는 사람이 나를 좋아해 주는 건 기적이야

내가 좋아하는 사람이 나를 좋아해 주는 건 기적이야

내가 좋아하는 사람이 나를 좋아해 주는 건 기적이야

내가 좋아하는 사람이 나를 좋아해 주는 건 기적이야

내가 좋아하는 사람이 나를 좋아해 주는 건 기적이야

내가 좋아하는 사람이 나를 좋아해 주는 건 기적이야

- 네가 4시에 온다면
 나는 3시부터 행복해지기 시작할 거야

네가 4시에 온다면
나는 3시부터 행복해지기 시작할 거야

네가 4시에 온다면
나는 3시부터 행복해지기 시작할 거야

너가 4시에 온다면
나는 3시부터 행복해지기 시작할 거야

너가 4시에 온다면
나는 3시부터 행복해지기 시작할 거야

9. 문장 쓰기 - 한글

- 가장 중요한 것은 눈에 보이지 않아
 -생텍쥐페리, 어린 왕자

가장 중요한 것은 눈에 보이지 않아
 -생텍쥐페리, 어린 왕자

가장 중요한 것은 눈에 보이지 않아
 -생텍쥐페리, 어린 왕자

가장 중요한 것은 눈에 보이지 않아
 -생텍쥐페리. 어린 왕자

가장 중요한 것은 눈에 보이지 않아
 -생텍쥐페리. 어린 왕자

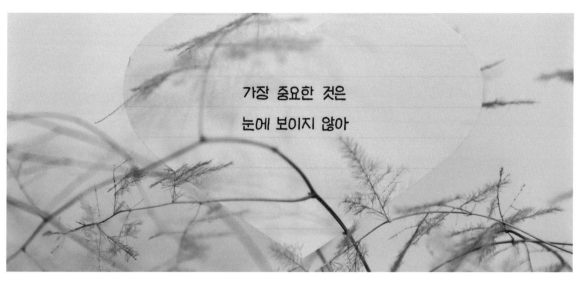

가장 중요한 것은

눈에 보이지 않아

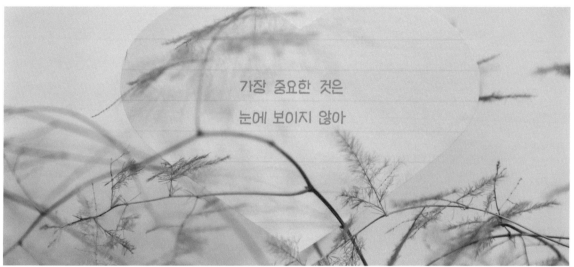

가장 중요한 것은

눈에 보이지 않아

굳은 눈매로 미소 지은 초상 앞
똑바로 직시하는 눈 하나 없다
-정재훈, 그녀의 계절에 쏟아지는 꽃잎

굳은 눈매로 미소 지은 초상 앞

똑바로 직시하는 눈 하나 없다

-정재훈, 그녀의 계절에 쏟아지는 꽃잎

굳은 눈매로 미소 지은 초상 앞

똑바로 직시하는 눈 하나 없다

-정재훈, 그녀의 계절에 쏟아지는 꽃잎

굵은 눈매로 미소 지은 초상 앞
똑바로 직시하는 눈 하나 없다
-정재훈. 그녀의 계절에 쏟아지는 꽃잎

굵은 눈매로 미소 지은 초상 앞
똑바로 직시하는 눈 하나 없다
-정재훈. 그녀의 계절에 쏟아지는 꽃잎

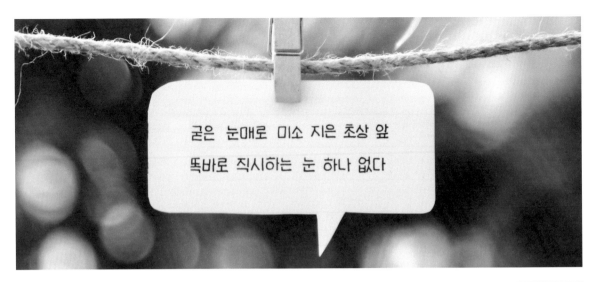

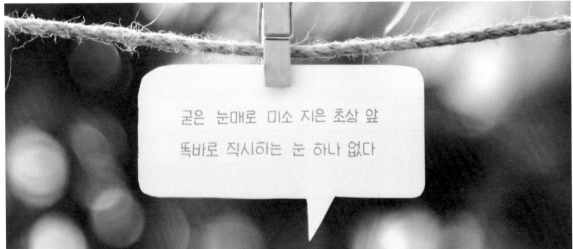

8. 단어 쓰기

- 즐기고 감탄하는 것은 '눈길'이고 가꾼 것은 '손길'이다.
 -권산, 꽃은 눈을 헤치고 달려온다

즐기고 감탄하는 것은 '눈길'이고 가꾼 것은 '손길'이다.
-권산, 꽃은 눈을 헤치고 달려온다

즐기고 감탄하는 것은 '눈길'이고 가꾼 것은 '손길'이다.
-권산, 꽃은 눈을 헤치고 달려온다

즐기고 감탄하는 것은 '눈길'이고 가꾼 것은 '손길'이다.
-권산. 꽃은 눈을 헤치고 달려온다

즐기고 감탄하는 것은 '눈길'이고 가꾼 것은 '손길'이다.
-권산. 꽃은 눈을 헤치고 달려온다

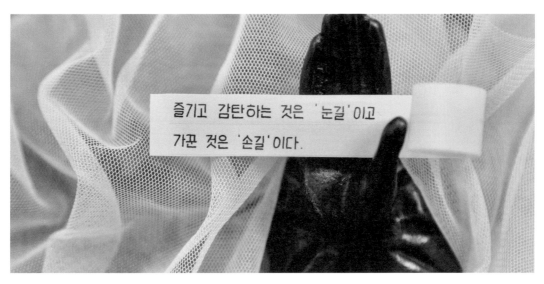

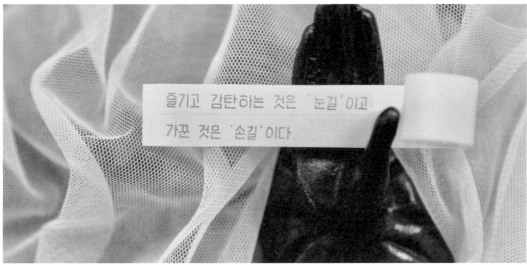

• 사랑했으니까 아픈 거라고,
 사랑했으니까 훨씬 행복한 거라고.
 -강남구, 지금 꼭 안아줄 것

사랑했으니까 아픈 거라고,
사랑했으니까 훨씬 행복한 거라고.
-강남구, 지금 꼭 안아줄 것

사랑했으니까 아픈 거라고,
사랑했으니까 훨씬 행복한 거라고.
-강남구, 지금 꼭 안아줄 것

사랑했으니까 아픈 거라고.
사랑했으니까 훨씬 행복한 거라고.
-강남구, 지금 꼭 안아줄 것

사랑했으니까 아픈 거라고.
사랑했으니까 훨씬 행복한 거라고.
-강남구, 지금 꼭 안아줄 것

9. 문장 쓰기 - 한글

- 가장 슬픈 현실에서도
함께 손잡고 기쁘게 할 수 있는 일이 있어야 합니다.
-박래군, 사람 곁에 사람 곁에 사람

가장 슬픈 현실에서도

함께 손잡고 기쁘게 할 수 있는 일이 있어야 합니다.

-박래군, 사람 곁에 사람 곁에 사람

가장 슬픈 현실에서도

함께 손잡고 기쁘게 할 수 있는 일이 있어야 합니다.

-박래군, 사람 곁에 사람 곁에 사람

가장 슬픈 현실에서도
함께 손잡고 기쁘게 할 수 있는 일이 있어야 합니다.
-박래군, 사람 곁에 사람 곁에 사람

가장 슬픈 현실에서도
함께 손잡고 기쁘게 할 수 있는 일이 있어야 합니다.
-박래군, 사람 곁에 사람 곁에 사람

가장 슬픈 현실에서도

함께 손잡고 기쁘게 할 수 있는

일이 있어야 합니다.

가장 슬픈 현실에서도

함께 손잡고 기쁘게 할 수 있는

일이 있어야 합니다.

- 영혼이 부서질 것처럼 슬픈 날에도 나는 모기장을 주문했다.
 -장혜영. 어른이 되면

영혼이 부서질 것처럼 슬픈 날에도 나는 모기장을 주문했다.
-장혜영. 어른이 되면

영혼이 부서질 것처럼 슬픈 날에도 나는 모기장을 주문했다.
-장혜영. 어른이 되면

영혼이 부서질 것처럼 슬픈 날에도 나는 모기장을 주문했다.
-장혜영. 어른이 되면

영혼이 부서질 것처럼 슬픈 날에도 나는 모기장을 주문했다.
-장혜영. 어른이 되면

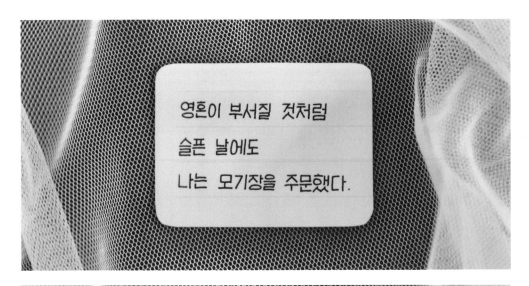

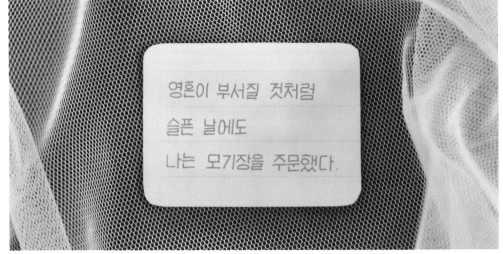

● 돈이 예의를 가져다 주지는 않아요.

-조지프 마코비치. 나는 이스트런던에서 86½년을 살았다

돈이 예의를 가져다 주지는 않아요.

-조지프 마코비치. 나는 이스트런던에서 86½년을 살았다

돈이 예의를 가져다 주지는 않아요.

-조지프 마코비치. 나는 이스트런던에서 86½년을 살았다

돈이 예의를 가져다 주지는 않아요.
-조지프 마코비치. 나는 이스트런던에서 86½년을 살았다

돈이 예의를 가져다 주지는 않아요.
-조지프 마코비치. 나는 이스트런던에서 86½년을 살았다

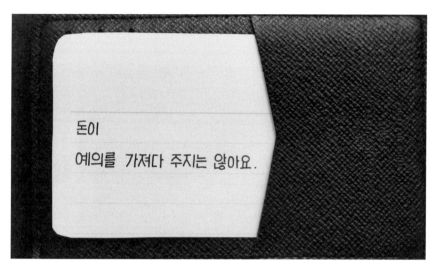

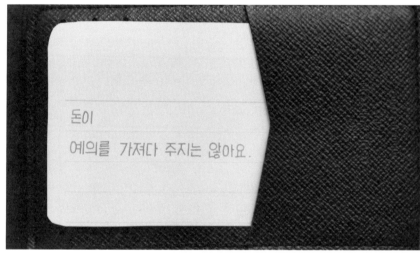

누구에게나 지난 시절이라 치부하기엔 아까운
빛나는 추억들이 있다.
　-이재영, 예쁘다고 말해줄걸 그랬어

누구에게나 지난 시절이라 치부하기엔 아까운

빛나는 추억들이 있다.

　-이재영, 예쁘다고 말해줄걸 그랬어

누구에게나 지난 시절이라 치부하기엔 아까운

빛나는 추억들이 있다.

　-이재영, 예쁘다고 말해줄걸 그랬어

누구에게나 지난 시절이라 치부하기엔 아까운
빛나는 추억들이 있다.
-이재영. 예쁘다고 말해줄걸 그랬어

누구에게나 지난 시절이라 치부하기엔 아까운
빛나는 추억들이 있다.
-이재영. 예쁘다고 말해줄걸 그랬어

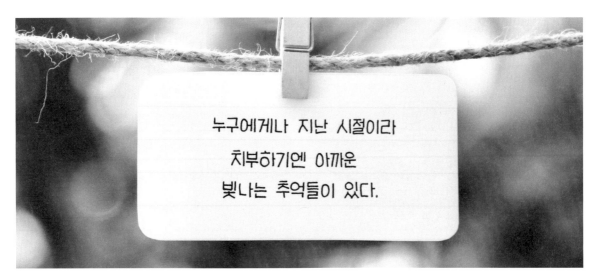

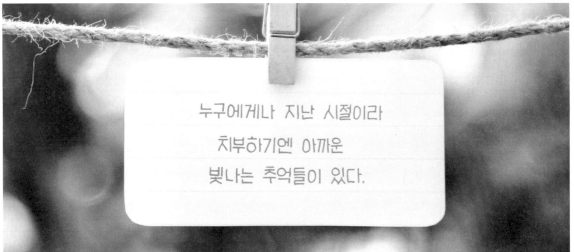

9. 문장 쓰기 - 한글

- **절대 공부를, 노력을, 그리고 그림 그리기를 멈추지 말기를**
 -김미란, 오늘도 나는 디즈니로 출근합니다

절대 공부를, 노력을, 그리고 그림 그리기를 멈추지 말기를

-김미란, 오늘도 나는 디즈니로 출근합니다

절대 공부를, 노력을, 그리고 그림 그리기를 멈추지 말기를

-김미란, 오늘도 나는 디즈니로 출근합니다

절대 공부를, 노력을, 그리고 그림 그리기를 멈추지 말기를

-김미란, 오늘도 나는 디즈니로 출근합니다

절대 공부를, 노력을, 그리고 그림 그리기를 멈추지 말기를

-김미란, 오늘도 나는 디즈니로 출근합니다

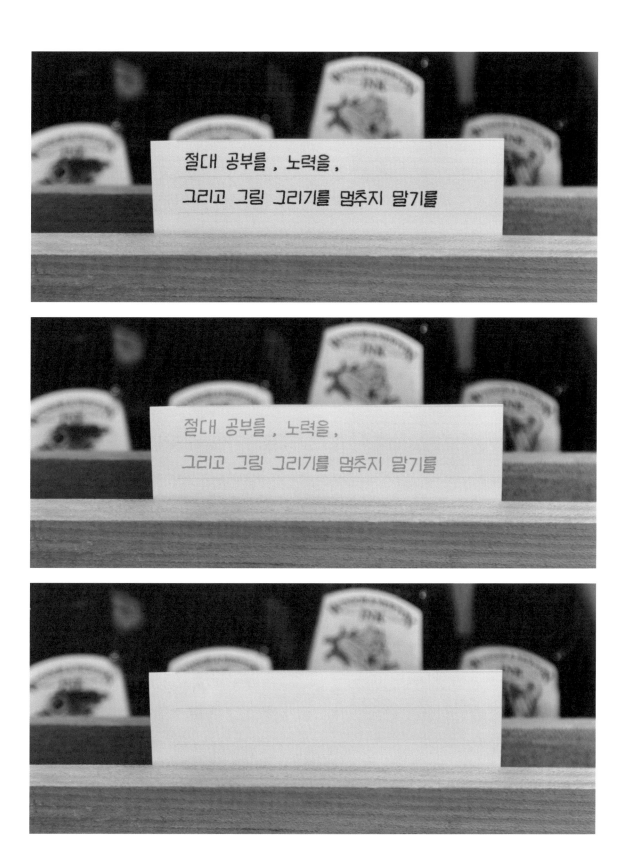

- 다름을 틀렸다고 할 때 다툼이 일어나곤 했다
 -김현수, 밤이 온 당신에게 빛을

다름을 틀렸다고 할 때 다툼이 일어나곤 했다

-김현수, 밤이 온 당신에게 빛을

다름을 틀렸다고 할 때 다툼이 일어나곤 했다

-김현수, 밤이 온 당신에게 빛을

다름을 틀렸다고 할 때 다툼이 일어나곤 했다
-김현수. 밤이 온 당신에게 빛을

다름을 틀렸다고 할 때 다툼이 일어나곤 했다
-김현수. 밤이 온 당신에게 빛을

다름을 틀렸다고 할 때

다툼이 일어나곤 했다

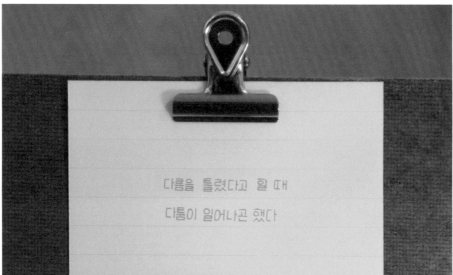

다름을 틀렸다고 할 때

다툼이 일어나곤 했다

10

문장 쓰기 – 영어

영어는 한글과 달리 받침 글자가 없기 때문에 글씨의 크기를 맞추기 훨씬 쉽지만 대문자와 소문자 비율이 중요합니다. 따라서 일정한 크기로 쓰는 연습은 물론, 대문자와 소문자의 크기 차이도 주의해 주세요.

As Good As It Get

소문자를 대문자의 1/2 정도의 크기로 쓰면 전체적으로 깔끔한 글씨체가 됩니다.

As Good as It Get

2/3 정도의 크기로 쓰면 귀여운 글씨체가 됩니다.

책에서는 두 줄 쓰기와 빈 곳에 쓰는 것은 1/2 크기로 구성했고, 일반 노트 크기로 쓰는 것은 2/3 크기로 구성했으니 다양하게 연습하면서 자신에게 더 맞는 것을 찾아 보세요.

(O) (X)

동일한 크기의 대문자

Love Actually Love Actually

동일한 크기의 소문자

한글과 마찬가지로 영어도 글씨의 간격과 크기가 중요합니다. 소문자 대문자 상관없이 아래 선이 모두 맞아야 하고, 대문자는 대문자끼리, 소문자는 소문자끼리 크기가 같아야 합니다. 그리고 또 하나, 소문자 **j, p, q, g, y**는 모양의 특성상 다른 글자에 비해 조금 아래로 내려오게 써야 합니다.

좁은 숫자

500 Days of Summer, 2009

넓은 숫자

500 Days of Summer, 2009

몇몇 문장들은 영어와 숫자를 함께 연습할 수 있도록 구성했는데요, 이런 경우 숫자의 높이를 영어 대문자에 맞추는 것이 가장 이상적입니다. 이때 숫자의 넓이에 따라서 글씨의 분위기가 좀 달라지는데요, 숫자가 넓을수록 글씨가 귀여워 보이는 특징이 있습니다. 숫자를 넓게도 좁게도 써 보면서 마음에 드는 크기를 찾아보세요.

- You make me want to be a better man.
 - As Good as It Get, 1997

You make me want to be a better man.
- As Good as It Get, 1997

You make me want to be a better man.
- As Good as It Get, 1997

You make me want to be a better man.
 - As Good as It Get, 1997

You make me want to be a better man.
 - As Good as It Get, 1997

10. 문장 쓰기 - 영어

- Most days have no impact on the course of a life.
 -500 Days of Summer, 2009

Most days have no impact on the course of a life.

-500 Days of Summer, 2009

Most days have no impact on the course of a life.

-500 Days of Summer, 2009

Most days have no impact on the course of a life.
-500 Days of Summer, 2009

Most days have no impact on the course of a life.
-500 Days of Summer, 2009

10. 문장 쓰기 - 영어

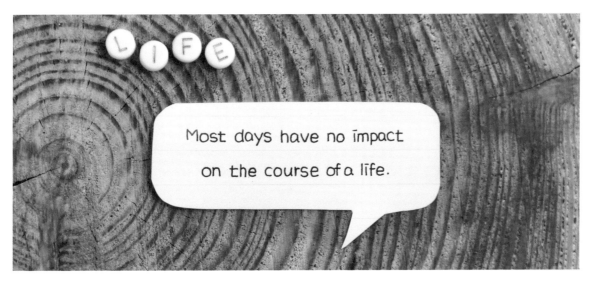

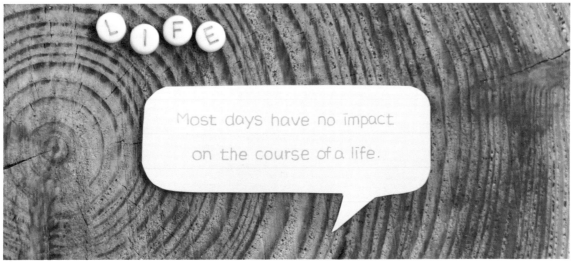

Worse than the total agony of being in love?
- Love Actually, 2003

Worse than the total agony of being in love?
- Love Actually, 2003

Worse than the total agony of being in love?
- Love Actually, 2003

10. 문장 쓰기 - 영어

Worse than the total agony of being in love?
- Love Actually, 2003

Worse than the total agony of being in love?
- Love Actually, 2003

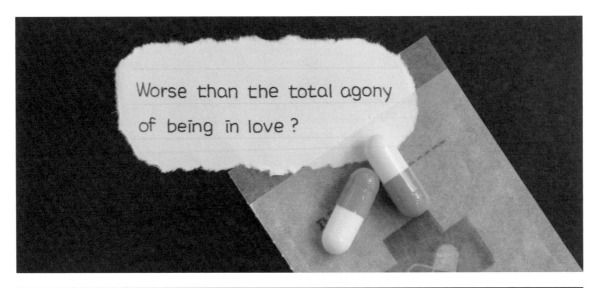

10. 문장 쓰기 - 영어

We're all traveling through
time together every day of our lives.

-About Time. 2013

We're all traveling through
time together every day of our lives.

-About Time. 2013

We're all traveling through
time together every day of our lives.

-About Time. 2013

We're all traveling through
time together every day of our lives.
-About Time. 2013

We're all traveling through
time together every day of our lives.
-About Time. 2013

We're all traveling through
time together every day of our lives.

I love that it takes you
an hour and a half to order a sandwich.
- When Harry Met Sally, 1989

I love that it takes you
an hour and a half to order a sandwich.
- When Harry Met Sally, 1989

I love that it takes you
an hour and a half to order a sandwich.
- When Harry Met Sally, 1989

I love that it takes you
an hour and a half to order a sandwich.
- When Harry Met Sally, 1989

I love that it takes you
an hour and a half to order a sandwich.
- When Harry Met Sally, 1989

I love that it takes you
an hour and a half to order a sandwich.

I love that it takes you
an hour and a half to order a sandwich.

Black Lives Matter

Black Lives Matter

Black Lives Matter

Black Lives Matter

Black Lives Matter

Black Lives Matter

Black Lives Matter

10. 문장 쓰기 - 영어

배경 : 최향미, <피어나다> 페이퍼 커팅 도안

- To be or not to be, that is the question.
 - Hamlet by William Shakespeare

To be or not to be, that is the question.
- Hamlet by William Shakespeare

To be or not to be, that is the question.
- Hamlet by William Shakespeare

To be or not to be. that is the question.
- Hamlet by William Shakespeare

To be or not to be. that is the question.
- Hamlet by William Shakespeare

10. 문장 쓰기 - 영어

- You can learn a little from victory,
you can learn everything from defeat.
 –Christy Mathewson

You can learn a little from victory,
you can learn everything from defeat.
–Christy Mathewson

You can learn a little from victory,
you can learn everything from defeat.
–Christy Mathewson

You can learn a little from victory.
you can learn everything from defeat.
- Christy Mathewson

You can learn a little from victory.
you can learn everything from defeat.
- Christy Mathewson

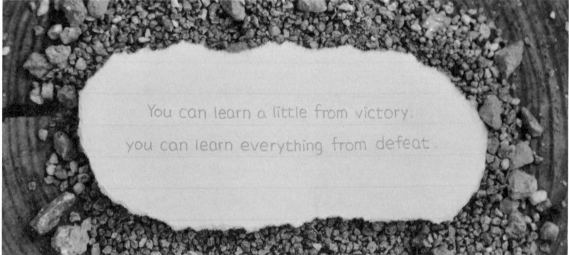

Love does not consist in gazing at each other.
but in looking together in the same direction.
-Antoine de Saint Exupery

Love does not consist in gazing at each other.
but in looking together in the same direction.
-Antoine de Saint Exupery

Love does not consist in gazing at each other.
but in looking together in the same direction.
-Antoine de Saint Exupery

Love does not consist in gazing at each other.
but in looking together in the same direction.
-Antoine de Saint Exupery

Love does not consist in gazing at each other.
but in looking together in the same direction.
-Antoine de Saint Exupery

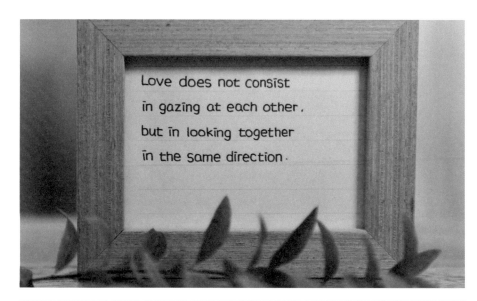

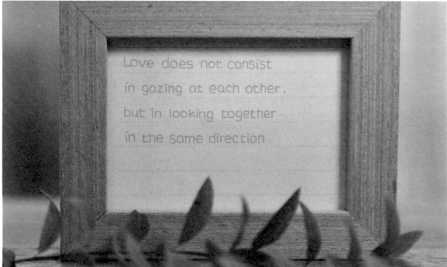

Laughter is timeless.
imagination has no age. and dreams are forever.
– Walt Disney

Laughter is timeless.
imagination has no age. and dreams are forever.
– Walt Disney

Laughter is timeless.
imagination has no age. and dreams are forever.
– Walt Disney

Laughter is timeless.
imagination has no age. and dreams are forever.
- Walt Disney

Laughter is timeless.
imagination has no age. and dreams are forever.
- Walt Disney

　10. 문장 쓰기 - 영어

- 당신은 내가 더 좋은 사람이 되고 싶게 만들어.
 -이보다 더 좋을 순 없다, 1997

당신은 내가 더 좋은 사람이 되고 싶게 만들어.

-이보다 더 좋을 순 없다, 1997

당신은 내가 더 좋은 사람이 되고 싶게 만들어.

-이보다 더 좋을 순 없다, 1997

당신은 내가 더 좋은 사람이 되고 싶게 만들어.
-이보다 더 좋을 순 없다, 1997

당신은 내가 더 좋은 사람이 되고 싶게 만들어.
-이보다 더 좋을 순 없다, 1997

- 대부분의 날들은 인생에 아무 영향을 주지 않는다.
 - 500일의 썸머, 2009

대부분의 날들은 인생에 아무 영향을 주지 않는다.
- 500일의 썸머, 2009

대부분의 날들은 인생에 아무 영향을 주지 않는다.
- 500일의 썸머, 2009

대부분의 날들은 인생에 아무 영향을 주지 않는다.
- 500일의 썸머, 2009

대부분의 날들은 인생에 아무 영향을 주지 않는다.
- 500일의 썸머, 2009

사랑보다 더 큰 고통이 있나요?

-러브 액츄얼리, 2003

사랑보다 더 큰 고통이 있나요?

-러브 액츄얼리, 2003

사랑보다 더 큰 고통이 있나요?

-러브 액츄얼리, 2003

사랑보다 더 큰 고통이 있나요?

-러브 액츄얼리, 2003

사랑보다 더 큰 고통이 있나요?

-러브 액츄얼리, 2003

우리는 매일, 우리의 삶에서
시간을 함께 여행하고 있다.

-어바웃 타임, 2013

우리는 매일, 우리의 삶에서
시간을 함께 여행하고 있다.

-어바웃 타임, 2013

우리는 매일, 우리의 삶에서
시간을 함께 여행하고 있다.

-어바웃 타임, 2013

부록. 영어 해석 쓰기

우리는 매일, 우리의 삶에서
시간을 함께 여행하고 있다.
- 어바웃 타임, 2013

우리는 매일, 우리의 삶에서
시간을 함께 여행하고 있다.
- 어바웃 타임, 2013

- 샌드위치 하나 주문하는 데
 1시간 30분이 걸리는 당신을 사랑해.
 -해리가 샐리를 만났을 때, 1989

샌드위치 하나 주문하는 데

1시간 30분이 걸리는 당신을 사랑해.

-해리가 샐리를 만났을 때, 1989

샌드위치 하나 주문하는 데

1시간 30분이 걸리는 당신을 사랑해.

-해리가 샐리를 만났을 때, 1989

부록. 영어 해석 쓰기

샌드위치 하나 주문하는 데
I시간 30분이 걸리는 당신을 사랑해.
-해리가 샐리를 만났을 때, 1989

샌드위치 하나 주문하는 데
I시간 30분이 걸리는 당신을 사랑해.
-해리가 샐리를 만났을 때, 1989

- 흑인의 생명도 소중하다

흑인의 생명도 소중하다

흑인의 생명도 소중하다

흑인의 생명도 소중하다

흑인의 생명도 소중하다

흑인의 생명도 소중하다

흑인의 생명도 소중하다

- 죽느냐 사느냐 그것이 문제로다.
 - 윌리엄 셰익스피어, 햄릿

죽느냐 사느냐 그것이 문제로다.
- 윌리엄 셰익스피어, 햄릿

죽느냐 사느냐 그것이 문제로다.
- 윌리엄 셰익스피어, 햄릿

죽느냐 사느냐 그것이 문제로다.
- 윌리엄 셰익스피어, 햄릿

죽느냐 사느냐 그것이 문제로다.
- 윌리엄 셰익스피어, 햄릿

- 승리하면 조금 배울 수 있고
패배하면 모든 것을 배울 수 있다.
 - 크리스티 매튜슨

승리하면 조금 배울 수 있고
패배하면 모든 것을 배울 수 있다.
- 크리스티 매튜슨

승리하면 조금 배울 수 있고
패배하면 모든 것을 배울 수 있다.
- 크리스티 매튜슨

승리하면 조금 배울 수 있고
패배하면 모든 것을 배울 수 있다.
- 크리스티 매튜슨

승리하면 조금 배울 수 있고
패배하면 모든 것을 배울 수 있다.
- 크리스티 매튜슨

- 사랑은 두 사람이 마주 보는 것이 아니라
 같은 방향을 함께 바라보는 것이다.
 - 앙뜨완느 드 생텍쥐페리

사랑은 두 사람이 마주 보는 것이 아니라
같은 방향을 함께 바라보는 것이다.
- 앙뜨완느 드 생텍쥐페리

사랑은 두 사람이 마주 보는 것이 아니라
같은 방향을 함께 바라보는 것이다.
- 앙뜨완느 드 생텍쥐페리

사랑은 두 사람이 마주 보는 것이 아니라
같은 방향을 함께 바라보는 것이다.
- 앙뜨완느 드 생텍쥐페리

사랑은 두 사람이 마주 보는 것이 아니라
같은 방향을 함께 바라보는 것이다.
- 앙뜨완느 드 생텍쥐페리

- 웃음은 시대를 초월하고,
 상상력에는 나이 제한이 없고, 꿈은 영원하다.
 - 월트 디즈니

웃음은 시대를 초월하고,

상상력에는 나이 제한이 없고, 꿈은 영원하다.

- 월트 디즈니

웃음은 시대를 초월하고,

상상력에는 나이 제한이 없고, 꿈은 영원하다.

- 월트 디즈니

웃음은 시대를 초월하고,
상상력에는 나이 제한이 없고, 꿈은 영원하다.
- 월트 디즈니

웃음은 시대를 초월하고,
상상력에는 나이 제한이 없고, 꿈은 영원하다.
- 월트 디즈니

손글씨 레시피

구독자 30만 글씨 유튜버 나인의 악필 교정 워크북

초판 발행	2020년 9월 30일
1판 21쇄	2024년 1월 20일
글	나인
펴낸이	박정우
기획 및 편집	박세리
내지 디자인	studio 213ho
표지 디자인	김나희
사진	Francis Kim
펴낸곳	출판사 시월
출판등록	2019년 10월 1일 제 406-2019-000107호
주소	경기도 고양시 일산동구 설문동 159-86
전화	070-8628-8765
E-mail	poemoonbook@gmail.com

· 값은 뒤표지에 적혀 있습니다. 잘못 만든 책은 구입하신 서점에서 바꾸어 드립니다.
· ISBN 979-11-96870-55-3 13640
· 이 도서의 국립중앙도서관 출판예정도서목록(CIP)은 서지정보유통지원시스템 홈페이지
 (http://seoji.nl.go.kr)와 국가자료공동목록시스템(http://www.nl.go.kr/kolisnet)에서
 이용하실 수 있습니다. (CIP 제어번호:2020035062)